약
근

# 약글 어때

펴 낸 날/ 초판1쇄 2019년 12월 1일
지 은 이/ 소엽 신정균

펴 낸 곳/ 도서출판 기역
펴 낸 이/ 이대건
편    집/ 책마을해리

출판등록/ 2010년 8월 2일(제313-2010-236)
주    소/ 전북 고창군 해리면 월봉성산길 88 책마을해리
          서울시 서대문구 북아현로 16길7 2층
문    의/ (대표전화)02-3144-8665, (전송)070-4209-1709

ISBN 979-11-85057-73-6

낙서하는 여자 신정균의 약글

소엽 신정균 지음

# 제2부 멋

# 제3부 품

# 대답 대신,
# 여러분의 삶이 조금 더
# 경쾌해지셨기를

낙서하는 여자로 주유천하가 깊고 길다. 세상과 떠돌며 사람과 이어주던 이 낙서가 약글이 되었다. 약글은 내가 만난 사람의 삶뿐 아니라, 내 삶도 많이 바꾸어주었다. 이렇게 약글이라는 이름을 붙이고 세상과 만나는 데는 귀한 인연이 있었다.

대한민국 육군 전 1군단장께서 나와 글씨로 만나 "선생님이 쓰는 모든 글은 '약글'입니다.", 하신 그 '약글'로부터다. '약글이라니요?' 나는 곰곰 생각했다. 내가 해온 글씨 퍼주는 일에 이런 의미가 숨어 있었구나. 사람들에게 약이 되는 글씨라니, 그 뒤로 내 글에 약글이라는 이름을 '감히' 붙여 쓰게 되었다.

이 책은 내 글 퍼주는 이력과 닿아 있다. 책에서, 티브이에서, 영화에서, 주유하며 만난 수많은 인연들과 이야기 속에서, 빌려오고, 훔쳐오고, 생각을 보태 다듬은 글들이다. 그 모든 출처가 이 책을 이렇게 세상에 내어놓은 '지은이'이다. 특히나 정신병동 서예요법사로 15년을 봉사하면서 그분들과 만나 내 가슴을 울린 메시지도 빠뜨릴 수 없는 공로자이다.

'약글 어때'의 '어때' 이야기다. '어때'라는 말을 여기저기 쓰면서 그 품은 뜻을 이렇게까지 깊이 생각하지 않았다. 책과 어울려서는 더욱더 그러했다. 멘토 곽재환 선생(나는 곽재환 선생을 감독님, 하고 부른다)과 책 출간 이야기를 나누다가, 문득 '어때'를 제목으로 삼으면 어떨까 제안해주었다. '어때'가 다시 태어나는 순간이었다. 많은 글씨 재료 가운데 하나였던 '어때'가, 호랑이처럼 독립군으로 세상에 나오는 순간이었다.

내가 살아온 글 퍼주는, 낙서하는 삶이 이렇게 한 권의 책으로 모인다. '어때?' 하고 묻기에는 아직 수줍다. '그러면 어때' 하고 말의 끝을 낮추어도 좋다. 어찌 되었던, 이제 그대가 나에게 대답을 들려주시라. "이 책 어때? 나 어때? 약글은 또 어때?"

그 대답으로, 여러분들의 삶이 조금 더 경쾌해졌기를 바란다.

2019년 12월 낙서하는 여자

소엽 신정균

# 락(樂)

삼천 자 한자 가운데 한 글자를 고르라면 무엇을 고를 것인가. 나는 망설임 없이 락(樂)이다. 뭐든지 즐겁게 하려고 한다. 행복이 즐거움이라고 생각하고 즐거움이 재미라고 생각한다. 세상 모든 것은 재미로부터 온다. 재미없으면 바로 죽음이다. 락을 한글로 풀면 '재미'이다. 즐거운 게 행복이다. '즐거움 하나 없어, 재미 하나 없어' 이렇게 말하면서 사는 사람들, 자기가 자기를 죽이는 것이다. 스스로 날마다 엄청난 살인을 저지르고 있는 셈이다. 엔조이교는 이 '죽을 만치 재미'에서 비롯된다.

# 짱

아마존 같은 인터넷 쇼핑몰에 상품을 기획해 마케팅하는 제임스 박이 있다. 어디서 소문을 들었는지 글씨를 써달라고 찾아왔다. 어떤 영세업자인데 사정이 생겨 티셔츠 만 장이 재고로 남아 안타깝게 되었다 했다. 자신도 사정이 딱해 그 티셔츠를 팔도록 도와주기로 했다는 것이다. 나도 그 마음에 마음이 가, '짱'이라는 글씨를 줬다. 나중에 차례로 '쉴 새 없이 명랑하자', '지랄금지', '당당하게'까지 모두 네 개를 주었다. 계약서 같은 것 없이, 나를 제대로 이용, 사용, 활용하게 둔 것이다. 이쯤 되면 나는 참 쓸 데 많은 여자다.

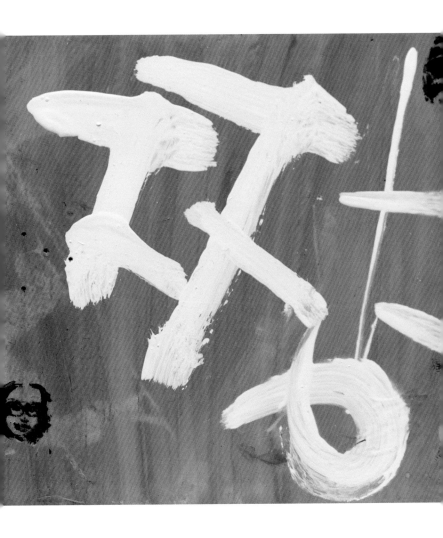

## 얼쑤

추임새 가운데 대표 격이다. 내가 프랑스 파리에서
얼쑤풍물단을 만났을 때다. 그이들과 숙소에 어울려
글씨를 썼다. 얼쑤의 우 획을 위에서 내려 긋는 찰라,
더할 나위 없는 기운이 돋아 오르는 것을 느꼈다. 얼
쑤는 기운을 보내는 글이다. 내 기운을 스스럼없이
다른 사람에게 추어주는 추임새다. 누구든 기운생동
하게 하는.

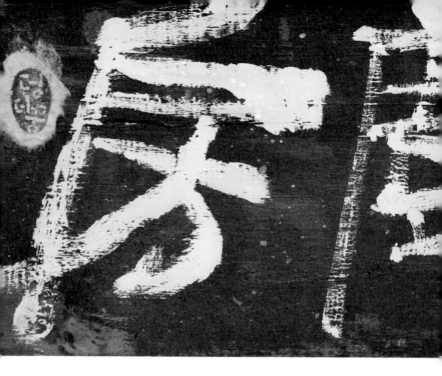

## 서주방(書廚房)

음식 만드는 소중한 공간 주방은 원래 소주방을 줄인 글이다. 서주방은 내 작업실 이름인데 글씨(글자)를 자르고 다듬고 썰고 삶고 튀기고 잘 익혀서 아름다운 소스에 버무려 내는, 멋진 요리가 태어나는 공간이다. 글씨 주방이라는 뜻으로 글씨를 요리하는 곳이다. 지금은 방외소(房外所)라는 이름을 쓴다. 틀에서 벗어나야 예술이 태어난다. 세상을 감동시킬 작품이 나오려면 우리에게 익숙한 틀에서 곧바로 빠져나와야 한다.

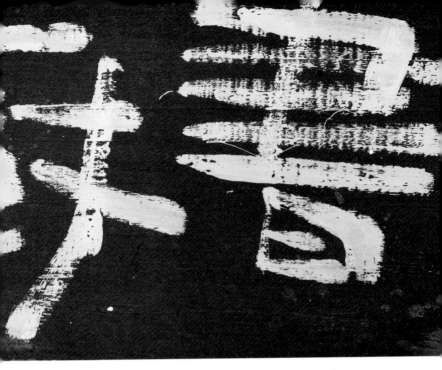

## 꾼이 되자

내가 하나하나 찾아내 말로 전하는 여섯 가지 쌍기
역 돌림자가 있다. 끼, 깡, 꾀, 꼴, 꿈, 꾼이다. 다 반죽
해서 버무리면 마지막 단어 '꾼'이 된다. 프로, '프로
가 되자'는 것이다. 어물어물 망설이는 사이 세상도
사람도 시간도 기다려주지 않는다. 사기꾼, 도박꾼이
든 망설이지 말자. 꾼이 되자.

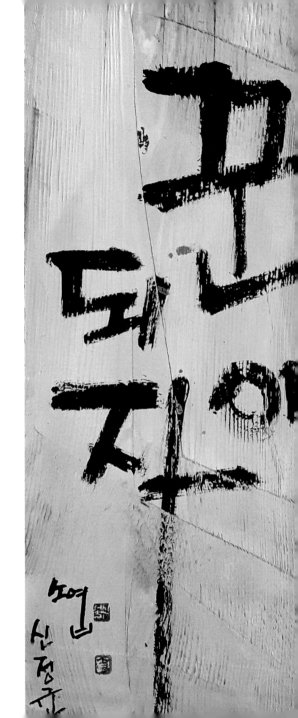

## 꽃 피고 열매 맺고

가까운 사람들 자녀 결혼식에 축필, 축하하는 글씨를 전하곤 한다. 축필 글씨로는 이 글씨만한 것이 없다. 꽃 피고 열매 맺고, 누구나에게 어울린다. 결혼이 누구나 삶을 꽃피우고, 새로운 생명 아이와 만나고, 행복한 가정을 이루는 절호의 찬스가 된다. 약글 가운데 꽃필이다. 결혼식 글씨로 안성맞춤하다.

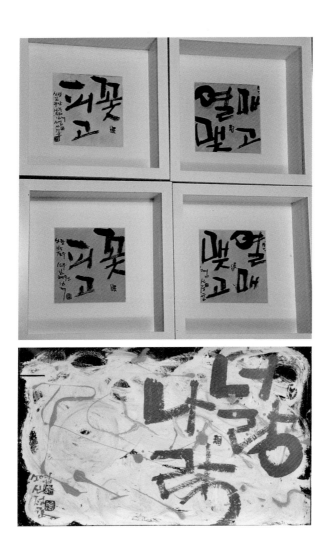

## 노는 게 일

내가 만난 최고의 인터뷰어는 김미루 작가다. 그가 마흔여섯 명을 선정해 인터뷰하는 프로젝트를 진행했다. 그 한 사람으로 내가 등장했다. 나는 그와 이야기하면서 '노는 게 세상에서 가장 좋아. 일이라고 생각하지 말고 논다고 하자' 했다. 그 뒤 내 스스로 정리한 말이다. 일과 놀이가 한 몸이 되도록 살자. 놀듯 일하고 일하면서 노는.

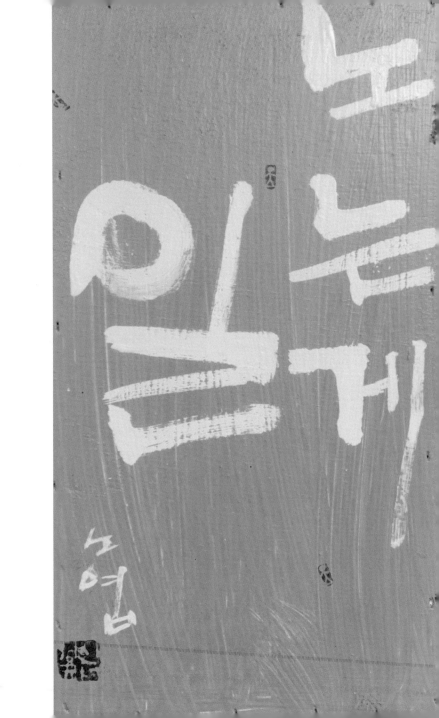

## 자강휴식 (自强休息)

서울 성모병원 박장상 박사와 가까운 사이다. 좌우
명이 자강불식이라고 해서, 글씨로 써드린 적이 있
다. 그분의 삶이야말로 한순간도 쉬지 않고 일하고
연구하는 삶이었다. 어느 날이었다. 얼마나 수술에
찌들었는지, 눈 밑도 어둡고 입가에 주름이 깊이 팬

것이 보였다. 너무너무 피곤해 보여 약글로 이렇게
써드렸다. 우리에게 익숙한 자강불식 대신, 자강휴식
이라고 써드렸다.
'박사님, 우리가 알아서 쉬지 않으면 하느님이 억지
로 쉬게 하신대요.'

# 지랄금지

지금 지랄로 읽히기도 한다. 고진하 시인이 금지라니, 부정적인 의미라고 해석해서, '지랄 금지가 아니라 지금 지랄하자는 뜻이라'고 했다. 읽기 나름, 그렇게 읽을 수도 있다. 이 글씨는 스마트폰에 이모티콘으로 쓰기 위해 만들었다. 내가 만들어 내가 쓴다. 가수 은희가 함평 민예학당에 내 글씨 여러 가지를 전시해 놓았는데, 음악회에 온 천상배우 박정자 선생이 여러 글씨 가운데 제일 재밌다고 해서, 이모티콘 가운데서 나름 인정받은 글씨이기도 하다.

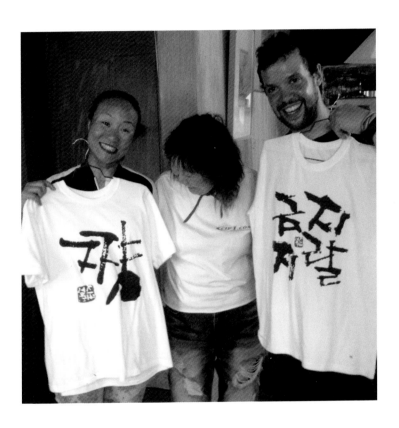

## 틀을 깨자

우리들 모두는 너무나 확고한 고정관념 살고 있다. 자기 울안에 콕 박혀 바깥으로 나올 줄 모른다. 누군가 세상을 떠났을 때, 그 기억 안에서 벗어나지 못하고 산다. 누에고치가 깜깜한 고치 안에서 있다가 그 틀을 깨고 나오면 온 우주를 날아다니게 된다. 우주를 향해 나를 감싸는 틀을 과감히 깨자.

## 끝까지 놀자

내게는 정말 친한 친구 셋이 있다. 남편이 죽고 우리만 남으면 따로따로 살지 말고 함께 모여살기로 약속했다. 일단은 내가 먼저 성공했다. 우리 세 사람이 모이는 단톡방 이름을 '끝까지 놀자'로 정했다. 열심히, 고생스럽게 살기만 하면 몸에 과부화가 걸려 아프게 된다. 사는 것도 노는 것으로 생각하고 표현하고 싶었다. 그러므로 '끝까지 놀자'는 끝까지 서로 잘 살자는 의미다.

# 매 순간 올인

한동안 일산 장성중학교에서 전교생에게 서예를 가르쳤다. 서예는 집중이다. 붓을 통해 수행해가는 것이다. 그리고 집중하면 초능력을 발휘하는 것이 가능해진다. 나는 늘 '너희에게 서예가 아니라 집중하는 힘을 가르치려고 왔다'고 말했다. 인간은 집중하는 존재이다.

"집중보다 더 센 단어를 알아?"

"몰라요."

"그래, 한자로 하면 몰沒이지."

집중은 모으고 거기 빠지는 것이 '몰'이다. 매 순간 몰입沒入, 같은 이야기다.

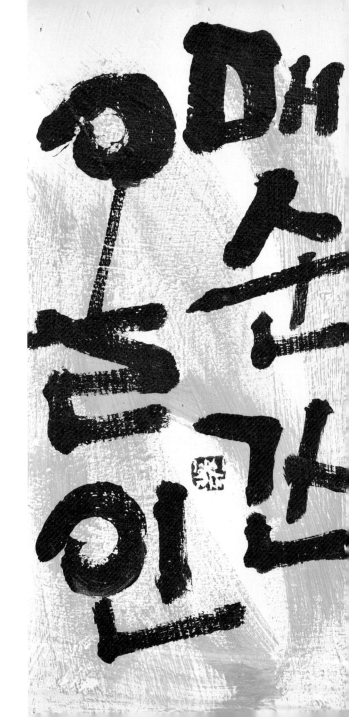

## 잼나게 살자

나는 엔조이교(Enjoy敎) 창시자다. 우리는 너무 재미
없이 살고 있다. 재미있게 살자는 교리를 가진 삶의
종교가 필요하다. 엔조이는 쾌락만을 추구하는 것이
아니다. '고통도 즐기자, 고통의 맛을 스펀지처럼 흡
수하자' 하는 것이다.

재미나지 않으면 가정, 직장, 상하관계 다 깨진다. 가
끔 남자 개그맨들 결혼 소식을 듣는다. 장가 잘 간다.
즐겁게 해주니까 그렇다. 돈, 명예, 권력이 재미 앞에
무릎을 꿇는다. 나도 재미없으면 안 한다. 글씨도 마
찬가지다.

## 성공을 휩쓸어

성공이라는 말은 누구에게나 힘을 준다. 학교 현장
에서 학생들과 만나 글씨 이야기를 나눌 때, 빠지지
않고 등장하는 단어다. 약글 세계에서는 베스트셀러
인 셈이다. 특히 학생들이 제일 좋아하는 약글이다.

## 우리는 다르다

사람들이 다 다름을 인정하는 글씨다. 파주 위시스 아카데미 회장이 접견실 손님맞이 공간에 글씨를 부탁했다. 사훈이 따로 없다고 해서 '우리는 다르다' 했다. 우리는 보통 회사와는 다르다. 신망을 주는 글이다. 뭔가 달라야 인정받는다. 남과 같아서는 남 이상이 될 수 없으니.

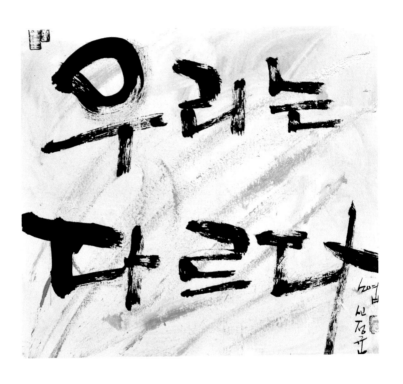

## 일터를 놀터로

일터를 일터로 생각하면 힘들다. 나는 서예 공부를
스물일곱에 시작했다. 길고 긴 시간 글씨와 살았다.
내가 이 공부를 다만 공부라고 생각했으면 벌써 그
만두고 말았을 것이다. 글씨는 내 놀잇감이었다. 생
각을 바꾸면 일터가 놀이터가 된다.

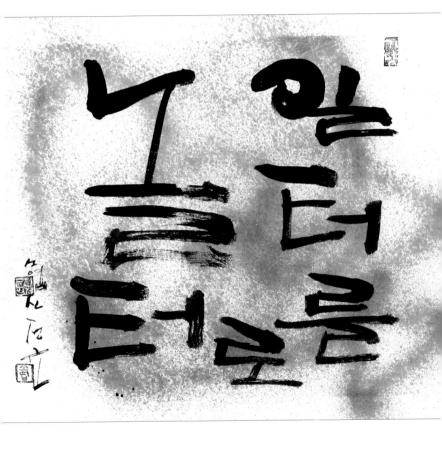

# 졸지 말고 자라

나는 03학번이다. 늦깎이여도 한참 늦깎이다. 내가 쉰다섯 살에 대학에 들어갔는데 새벽 다섯 시면 집에서 나와 수원 경기대까지 운전해서 다녔다. 도시락 세 개를 싸 가지고 가서 아침을 먹곤 했는데, 광진교 산에서 호숫가 한번 돌고 도시락 까먹고 수업 들어가면 졸리기 마련이다. 어느 날 졸려서 어떤 분한테 문자를 보냈다. 지체 없이 답신이 왔다.

"졸리면 주무셔야죠."

눈이 번쩍 뜨였다. 졸지 말고 자라는 이야기가 오히려 잠을 깨 주는 특별한 처방이 되었다. 졸리면 졸음과 싸우며 꾸벅거리지 말고 자라는 이야기다. 그 말이 거꾸로 잠을 깨운다.

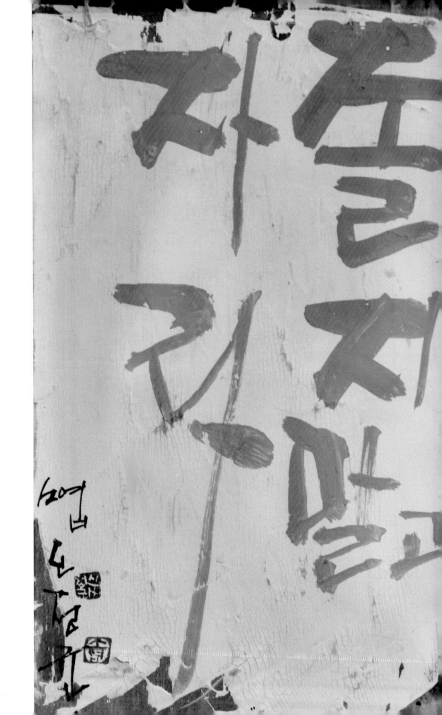

## 호랑이가 되자

엔조이교의 교리가 있다. '옆 사람 질리도록 즐겁게.'
이것은 구약이다. 신약은 '매순간 올인'이다.
교주인 나는 교시 1호를 '호랑이가 되자'로 정했다.
호랑이는 혼자 다닌다. 그보다 더 센 놈이 없기 때문
이다. 박찬욱 감독 아버지에게 호랑이와 사자가 싸
우면 어떻게 되어요, 하고 질문했다.
"호랑이가 이기지. 온몸에 문신한 것 보고 사자가 도
망치거든."
여러분도 세게 강해지기 바란다.

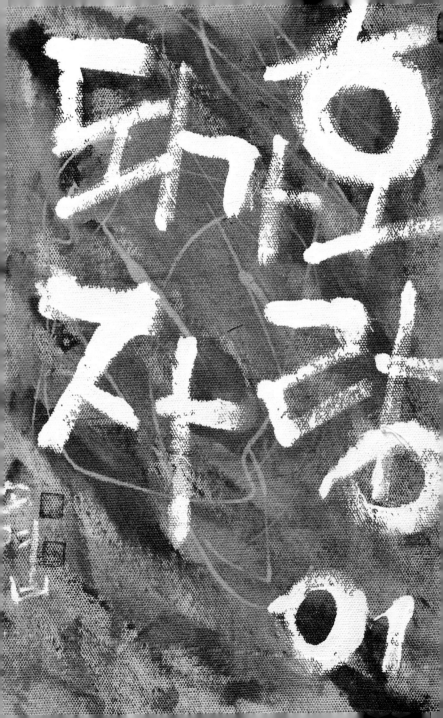

## 거기만 못 가봤네

내가 전국, 전 세계를 다녔다. 그래 보았자, 일부이다.
'거기만 못 가봤네', 이것은 내가 죽어서 남길 말이
다. "아, 거기만 못 가봤네."

## 고객을 순금처럼

장사로 이익을 남기려고 하지 말고 순금처럼 잘 대하자는 글씨다. 이런저런 인연으로 만난 '금은방' 대표에게 써준 글씨다. 금 가운데 순금처럼이다.

## 괴짜랑 친해져라

미국에서 일이다. 학교생활 잘 하는 모범생과 말썽
쟁이 문제 학생을 룸메이트로 한방 살림을 하게 했
다. 모범생, 문제 학생 모두 제시한 프로젝트를 창조
적으로 해결해 멋진 결과를 만들어냈다. 서로 건강
한 영향을 주고받은 것이다. 그 이야기를 듣고 생각
해낸 글씨다. 엉뚱하고 별난 짓 하는 아이들에게 오
히려 건질 게 많다. 평범한 범생이보다 훨씬 더 많은
이야기를 담고 있다.

## 내 팔 내가 흔들고 다닌다

터기에 여행갔을 적 이야기다. 여행 제목을 '내 팔 내가 흔든다'고 했다. 네 명이 함께 갔는데, 각자 자기가 원하는 것을 이야기하고 다 들어주고는 결국 내가 코스 잡아 내 맘대로 진행했다. 한 사람도 불평하지 않는다. 모두 이야기하고 발표하니, 시원한 카타르시스를 느낀 것이다. 아침에 나갈 때. 내 팔 내가 흔든다, 외치고 다녔다.

## 다시 못 볼 것처럼

우리는 불확실한 세상에 산다. 올인하라, 후회없다.
금세 볼 것처럼 대충대충 대하면 후회한다. 누구를
만났을 때 알뜰살뜰 대하자. 다시는 못 볼 것처럼 대
하면 거기에 진심이 깃든다.

## 밥상이 약상

식약동원(食藥同原), 밥이 곧 약이다. 사미인곡이라는
레스토랑이 있다. 세계음식박람회 한국음식 대표로
나가게 되었다. 식탁에다 쓰라고 해서, 띠로 해서 금
색 종이로 쓴 글씨다. 우리가 누구를 위해 차리는 밥
상, 그 자체가 약상이다. 누군가 차려주는 밥상, 약상
으로 고마워해야 한다. 우리를 살리는 밥상이다.

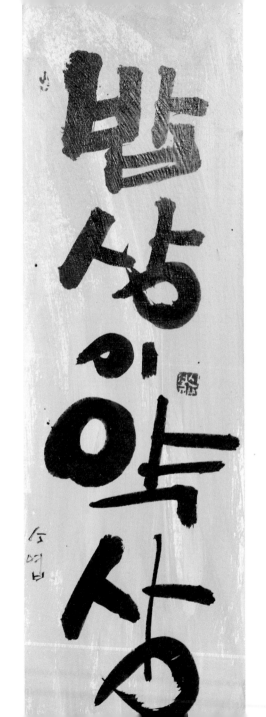

밥상이 약상

## 열심히 살 뻔했네

나는 누구에게 '열심히'라는 글 안 써준다. 100퍼센트 가운데 60~70퍼센트만 쓰고 30~40퍼센트는 남겨두라고 한다. 열심히 살아서 결과가 좋다 한들, 그렇게 세상에 좋은 업적을 많이 쌓아도 내 몸 아프면 소용없다. 절대 열심히 살지 말자, 절대 열심히 재미나게 살자.

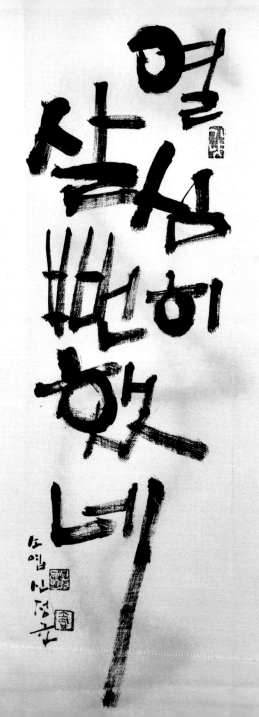

## 웃음은 깊은 수용

웃기는 데 안 웃는 사람은 시체나 다름없다. 안 웃으면 '나는 네 말 제대로 듣지 않는 사람'이라 말하는 것과 같다. 웃어주는 사람은 나를 깊이 수용하는 사람이다.

## 인생을 독특하게

세련을 자꾸 해봐야 세련이 나온다. 우리 인생에서 평범을 거부해보자. 불균형을 즐겨보자. 남하고 같아서는 요즘 같은 변화의 시대에서 눈길을 받을 수 없다. 나 자신을 걸어 다니는 하나의 설치미술 작품으로 생각하고 살아보자. 생활이 예술이 되어야 한다. 행동하는 사람처럼 행동하는 예술로 살아보자.

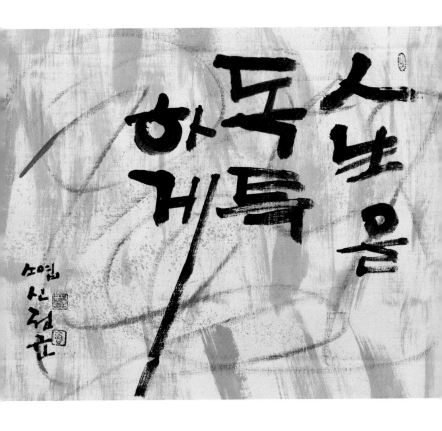

## 자녀를 고객처럼

아들 결혼 날을 잡고 아들과 관계를 되돌아보는 계기가 되었다. 특히나 결혼하거나 큰일 치를 때 그 관계 안에서 서로 말을 잘못 주고받으면, 그 말이 주는 아픔이 평생 마음에 잊히지 않는다. 나는 일찍 마음 결심했다. 아들을 고객처럼 대했더니 아무 문제없었다.

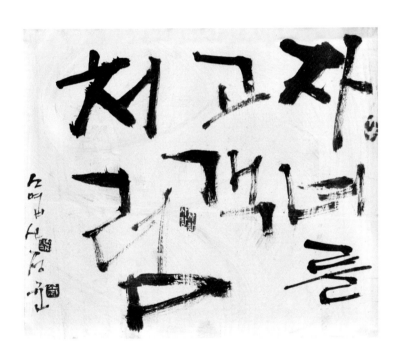

## 주부도 월급을 줘야

나는 주부도 명함 파서 다녀야 한다고 생각한다. 우리들에게 주부란, 국방, 외교, 보건, 경제, 행정안전, 여성가족부를 비롯해, 모든 장관이 하는 일을 다 한다. 우리나라 최고 중요한 직책이다. 직업으로 인정하는 것부터 시작한다.

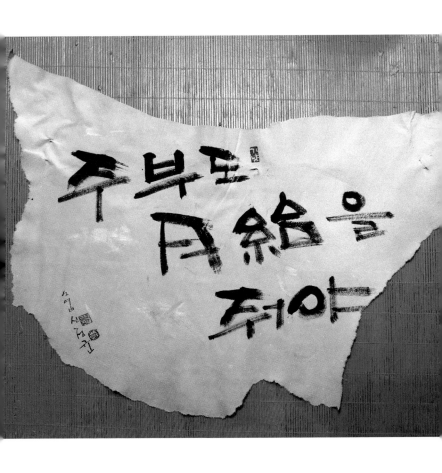

## 고생 끝에 골병든다

한글 궁체 줄 맞춰 온 신경을 모아 써야 한다. 단 한 자라도 틀리면 다 다시 써야 한다. 취미도 다 고생스런 일이다. 40년 훨씬 넘게 내가 돌아돌아 쓰고 있는 지금 글씨는 한마디로 '막가파 글씨'다. 줄 맞출 필요 없고, 몇 글자 틀려도 누가 안 잡아간다. 기왕 글씨로 노는 것 어렵게 할 일 없다. 쉽게쉽게 놀자. '고생도 벌어서 한다'는 말이 있다. 이 말은 당장 버리자. 안 해도 될 고생이면 안 하면 된다.

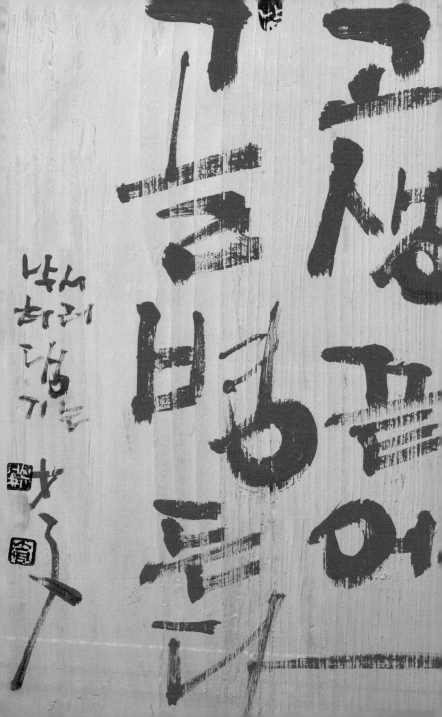

## 똥간에선 똥만 싸라

푼수클럽 후배가 써달라고 한 글씨다. 한 가지 일을
붙잡고 거기 몰두하라는 표현이다. 이 글씨를 인사
동에 표구 맡겼는데, '허허, 이 말씀은 어느 스님 법
문인가요?' 묻더란다.

76·7

## 변화구가 홈런 나온다

예상치 못했는데, 실패한 것 같았는데 그게 히트작이 되는 경우가 있다. 글씨 쓰는 작업하다가 실수로 물감을 떨어뜨린 적이 있다. 그런데 그게 멋있게 보였다. 그다음부터는 물감을 덧칠하고 뿌리고 던지고 하면서 글씨작품을 하게 되었다. 좋다.

## 솟아 오를 님 오소서

가수 은희가 매년 가을 함평 폐교 민예학당에 자리를 펴는 〈문화난장〉 타이틀 글씨로 쓴 것이다. 난데없는 초청장을 받았는데, 거기 쓰인 글귀가 바로 '솟아오를 님 오소서'다. 첫눈에 혹 반해버렸다. 그리고 쏟아내리듯 나무판에 썼다. 그냥 님이 아니라, 솟아오를 님이다. 어서 오시라. 여러분도 반기는 마음으로 기다려보시기를. 금세 눈앞에 나타나시리라.

## 쉴 새 없이 명랑하자

사람 꼬임 법칙이 있다. 재미있고 즐거우면 된다. 그렇기만 하면 저절로 사람이 꼬인다. 사람 안 꼬이는 법칙은, 당연 엄숙이다. 법을 다루는 분들, 의사님들 권위적이고 엄숙하다. 함께 있기 싫게 된다. '업무'가 끝나면 저절로 떠나고 만다. 우울증 친구들에게 특히 강조하는 말이다.

## 외상값 받을 때까지

최선을 다하자는 뜻이다. 어느 축제장에 가서 글씨 써줄 일이 있었다. 학생들 이끌고 온 국어선생님이 급훈을 써달라고 부탁해왔다. 떡하니, 100선을 만들어 보여줬다. 이 글씨가 선택되었다. 요사이 아이들은 이런 게 먹힌다고 한다. 찾아가고 찾아가고 해서 외상값 받을 때까지 최선을 다한다.

## 창조는 곤란을 겪어야

목마른 사람이 샘을 파듯 내가 뭔가 답답하고 막혀
있을 때 아이디어가 나온다. 부지런한 사람이 더 창
의적일 것 같지만 그렇지 않기도 하다. 부지런한 사
람은 열심히 움직여 스스로 필요를 만들어 나가지
만, 게으른 사람이 발명한다. 뭔가 어려움이 있을 때
창조력이 나온다.

창조하는 기쁨이다

참된 기쁨이란

### 내 남편을 앞집 남편처럼

남편하고 살 때, 아무렇게나 입고, 부스스하면 절대
안 돼, 앞집 남자에게도 그럴까. 화목하고 행복하게
살기 위한 마법이다. 내 남편을 앞집 남편처럼 여기
면, 부스스한 모습 보이지 않으려고 애쓰게 된다. 미
소 짓고, 인사를 나누고. 절로 집안이 화목해진다.

### 내 아내를 앞집 아내처럼

아내를 앞집 사람들 볼 때처럼 인사할 때처럼 대하
면 세상 평화로운 사이가 된다.

## 울 엄만 집에서 늙고 계셔요

개그콘서트라는 티브이 프로그램을 보다가 눈이 번
쩍 뜨이는 말을 만났다.
"너네 엄마 뭐하시냐?"
"응, 우리 엄마 집에서 늙고 계셔."
그 대화에 충격을 받았다. 스스로 자기를 고양하기
위한 노력이 없는 사람, 죽은 것과 같다. 우리나라 모
든 주부들이 이야기에 도전을 받았으면 좋겠다. '나
는 그저 늙고 있지 않겠어!' 하고 선언하기 바란다.

## 내 새끼는 내 책임 네 새끼는 네 책임

이 글씨는 내 딸이 나한테 애를 봐달라기에 내가 한
말이다. 내가 낳은 자식은 내 책임이고, 그 자식이 낳
은 자식(내 손주)은 그 자식(내 자식) 책임이다. 그렇게
말은 했지만, 자식 이기는 부모 없다고, 자식을 못 이
겨 애를 봐주고 있다. 애프터서비스 안 된다고 하지
만, 결국 나도 열심히 애프터서비스하고 있다.

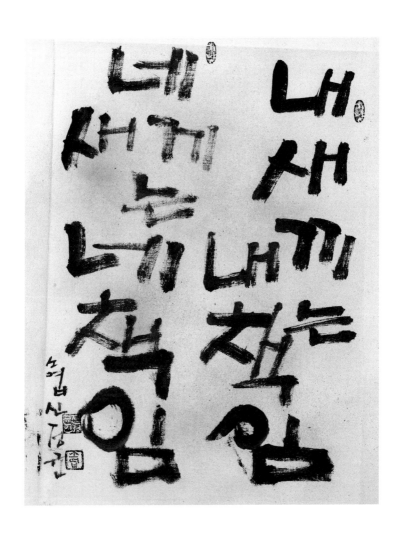

## 재미를 선택하면 행복은 절로 저절로

행복 찾지 마시라. 없는 행복 찾지 마시라. 오늘은 이래서 행복했는데, 다음날은 꼭 그것 때문에 불행해지기도 한다. 만족하면 재미있다. 재미있는 상태가 만족이다. 행복이란 단어를 거부해보아도 좋다. 내가 인생에서 거부하는 몇 가지 단어가 있다. 행복, 건강, 만족 같은 단어다. 먹고 싶을 때 먹고, 자고 싶을 때 자면 건강해지고, 자족이 만족이다. 행복은 형체가 없다. 그저 예쁜 단어일 뿐이다. 재미를 선택하면 만족하고 건강하고 저절로 절로 행복해진다.

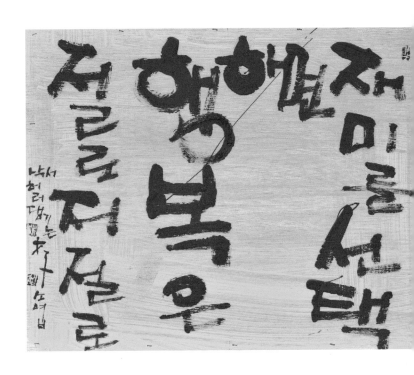

## 오직 자연만이 인간의 독을 뺄 수 있다

도시의 삶에 대해 생각한다. 매연과 일에 쫓겨서 인간에, 물질에, 정신에 끄달려 산다. 독이 들어오면 들어오지 뺄 수 없는 살림살이다. 쉴 휴(休) 자가 사람인 변에 나무 목 글자이다. 나무 그늘에 가야만 온전한 쉼이 온다. 자연 속에서 쉬는 것이 제대로 쉬는 것이다. 자연으로 독 빼러 간다. 몸도 정신도 자연 안에서 원래 자리로 돌아올 길을 찾는다.

언젠가 언니를 수술한 박사님, 흉부대동맥을 교체하는 어려운 수술 집도하느라 눈이 쑥 들어가고 입에 거품이 나는 상태가 되었다. 그분을 댁으로 모셔다

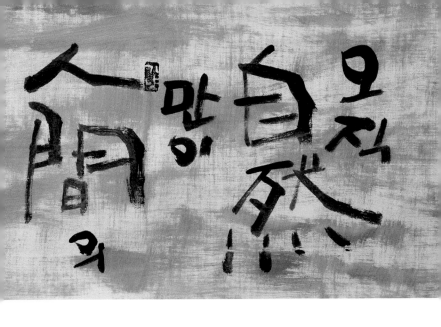

드리면서 '의사는 앰블런스로 집에 데려다줘야 해'
하고 생각했다. 스스로 운전하고 퇴근하기 정말 힘
든 상태가 되기도 했으니까. 그분이 결국 간에 이상
이 생기고 말았다. 너무 과로해서일 것이다. 내가 그
분에게 '자강불식(自强不息)하지 말고 자강휴식(自强休
息)하시라' 했다. 자기가 강하려면 쉬어야 한다고 이
야기드렸다. 공주 마곡사에 휴양처를 마련해 머물게
도왔다. 쉼을 통해 그분이 다시 태어났다. 자연에 제
대로 쉼이 있다.

## 코피 터지게 일했으면
## 쌍코피 터지게 놀아라

강화 무상스님, 팝송 잘 부르는 스님이 여는 산사음
악회에 가는 길이었다. 그때 타던 차 코란도가 고장
나 길에서 퍼지고 말았다. 음악회는 고사하고 견인
차를 불러 거꾸로 집 가까운 정비소로 향했다. 길 가
편의점 앞에 차를 세우고 견인차 기사 돈으로 '하드'
를 사 먹으며, 기사 인생 이야기를 듣게 되었다. 드라
마도 그런 드라마가 없을 인생이었다. 당장 동생 삼
았다. 김광복, 별명이 팔일오(8 · 15)다. 내가 글씨 하나
써주겠다고 하자, 대뜸 들이민 글귀다. '코피 터지게
일했으면 쌍코피 터지게 놀아라', 예사롭지 않은 뜻
을 눈치 채고 지체 없이 글씨 써 주었다. 지금 전등사
앞에 산다. 가끔 남는 본네트 가져와서 거기 낙서해
전시하기도 한다. 내 스물세 번째 동생이다.

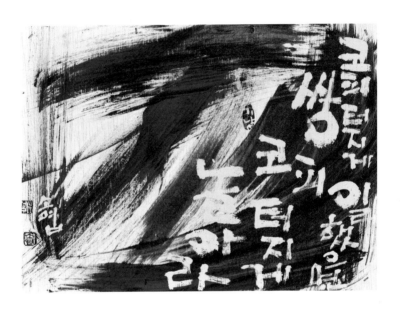

## 꿀벌 따라가면 꽃밭으로 가고
## 똥파리 따라가면 똥깐으로 갈 걸?

친구 잘 사귀자는 메시지다. 친구 따라 강남 간다, 했다. 내가 가진 에너지를 북돋는 사람이 있는가 하면, 내 인생 망가뜨리는 친구도 있다. 나를 북돋는 친구와 함께라면 그 자리가 꽃밭이다. 절간 해우소에도, 농장 화장실에서도 이 글씨가 환영받는다. 게다가 완료형이 아니다. 묻고 있다. 이 글씨를 마주한 사람이 대답할 차례다. 그대는 어디로 가고 있는가?

꿀벌 따라

가면 꽃밭으로 가고

똥파리

따라 가면

똥깐으로

갈데껄

잡서 정완

## 통(通)

무언가와, 누군가와 서로 통하지 않으면 죽은 것이
다. 죽은 사람들이 넘쳐난다. 손가락 고무줄로 묶어
피를 통하지 않게 하면 손가락이 서서히 죽어간다.
한 시라도 통하라!

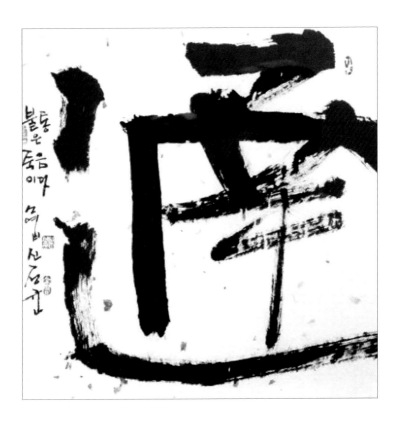

# 기냥

이영미술관에서 박생광 작품을 전시하는 때였다. 거창한 전시관이 아니라 축사를 개조한 갤러리였다. 박생광의 호가 그냥이었다. 작품을 보는데 그냥이라 쓰인 호를 읽다보니, 좀 다른 생각이 들었다. 기냥은 그냥의 서울사투리 아닌가. 나는 사투리가 좋아서 기냥이라 쓰면 어떨까, 떠올렸다. 여기저기 기냥을 붙여보는 버릇이 생겼다. 어떤 글을 쓰더라도 두인을 찍고 기냥을 붙이면 통한다. 기냥은 그냥보다 더 저절로 절로라는 느낌이 든다. 꾸밈없는 내추럴이다. 그 뒤로는 두인, 유인(중간에 놀다)에 기냥을 쓰기 시작했다. 기냥에는 주인이 없다. 스스로 머무는 마음이 없다. 누군가 생각을 보태서 돋보이게 한다.

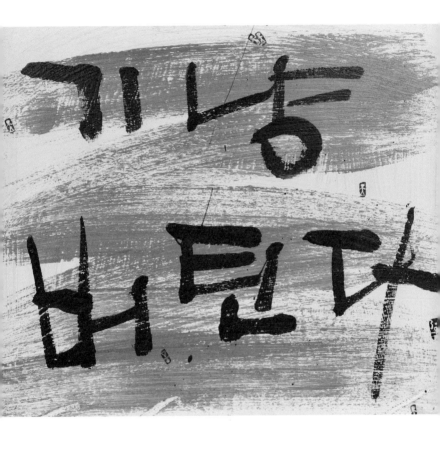

## 따지지 말자

하얗다, 까맣다 하고 내가 바라보는 대상에 대해 내리는 판단은 누구 것인가? 코미디언 이주일의 장례식장에서 일이다. 발 디딜 틈 없는 꽃의 향연이 펼쳐졌다. 삶의 이편과 저편을 가르는 까만 고급 세단 사이에서 누군가 그의 말을 흉내 내 '야, 따지냐?' 하는 것을 듣게 되었다. 방송에서 후배들이 뭐라 따졌을 때, 그가 망설이지 않고 던지던 말이었다. 그 뒤로 한 달이 넘게 그 말이 귀에 맴돌았다. 아무것에 대해서, 누구나에 대해서 내가 멋대로 판단할 수 없는 일이다. '너는 왜?' 하고 따질 수 없다. 오직 하늘의 것이다.

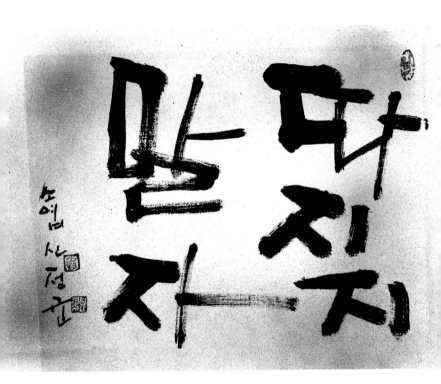

## 해본다

여지껏은 '하면 된다'로 썼다. 산청 깊은 산자락에 있는 지리산꿈마을학교에서 수업하면서 생각이 바뀌었다. '여러분 쓰고 싶은 대로 써요'했더니 어떤 친구가 '나는 5학년을 해본다' 하고 썼다. '하면 된다'는 결심이다. '해본다'는 진행형이다. 현대그룹을 일군 정주영 회장이 자주 하는 말도 그렇다. '해보기나 했어?' 글씨도 그 뒤로는 진행형으로 쓰겠다, 결심했다. 우리 함께, '해보자'.

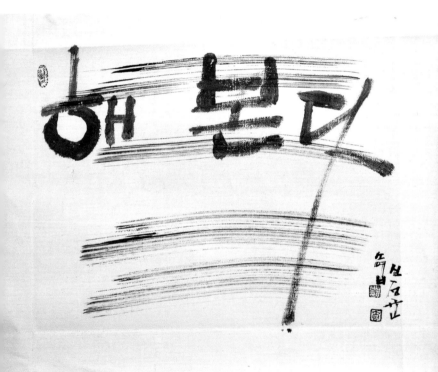

## 단순하게

가장 심플한 게 가장 명품이 되는 것을 알았다. 경희의료원 후마니타스 암병원 원장 정상철 박사는 늘 '단순하게'라는 글씨를 써 달라고 한다. '뭐든지 단순하게' 우리는 뭐든지 잔가지 잔 근심이 많다. 근심을 버리고 살자, 단순하자는 것이다. 그렇게 사는 것이 좋다. 단순하면 단단해지고 단아해진다. 그렇게 사시라.

# 당당하게

파주 법원리에 무불 선생이 산다. 신숙주가 계곡물이 꼭이나 먹물 같은 물 흐르는 계곡이라고 묵계라 이름붙인 그곳에 산다. 그 댁에 사는 거위 두 마리를 만났는데, 눈빛이며 걸음걸이가 너무 당당해 보였다. 그때 그 거위들을 보며 떠오른 글씨가 바로 '당당하게'이다.

가수 은희가 미(美) 가운데 뭐가 최고야? 하고 물어서 나는 지성미가 최고지, 하고 대답해주었다. 그는 '균형미가 최고야', 한다. 그럼 그 다음은 뭘까? 서로 이야기를 이어갔다. 우리는 '파괴미'를 떠올렸다. 남로당사, 피라미드 같은 구조물에서 보이는 것들이다. 그 다음은 백치미, 얼빵미 들을 늘어놓았다. 그 한편에 섹시미가 있었다.

한참 뒤 어느 날 하늘은 잘 안 보이는데, 초록 빛깔에 함께 놓인 붉은 황토빛 땅색을 보며 '아, 어쩌면 자연미가 최고다' 하는 생각을 했다. 그리고 그 모든 아름다움을 버티게 하는 것은 '당당미'가 아닐까 생각했다. 아름다움을 갖고 싶은 그대여. 당당하시라!

## 바보처럼

캐나다 프틀람시 문화원에서 전시했던 글이다. 전시
를 기획한 캐나다 사람이 내게 부탁한 것이 있었다.
'바보처럼'을 써달라는 것이다. 그러면서 덧붙인 그
사람 말, '바보같이 살아야 한다'는 것이다. 우리 앞
에 놓인 갈래갈래 이해관계며, 유 · 불리를 따지지
말고 바보처럼 살자는 것이었다. 내게 온 소중한 깨
달음이 글씨에 담겼다.

## 입장꿔봐

내 명함을 받은 사람들에게는 익숙한 약글이다. 내가
쓰는 명함 뒷면에 이 낙관이 다 찍혀있다. 누구에게
나 다 해주고 싶은 말이기 때문이다. 아들이 수방사
에 근무하고 제대할 즈음이었다. 아들과 친구들을 위
해 '역지사지' 석 장씩 가로세로 써주었다. 써놓고 생
각하니, '이 말을 이 아이들이 알까?' 생각이 들었다.
마침 가수 김건모 노래 '입장 바꿔 생각을 해 봐'가 히
트곡이었다. 바꿔를 꿔바로 바꿔도 좋았다. 입장을
잠시만 꿨다가 도로 갚는 것, 내가 상대방 입장이 되
면 오해할 일 하나 없다. 죄다 이해할 수밖에 없다.

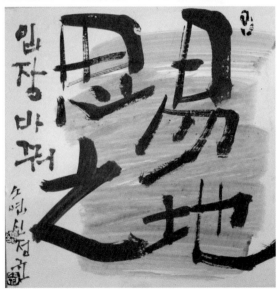

## 걸림없는 삶

종이 말고도 오만 군데에 글씨를 다 썼다. 남자 여자 사이 권력, 빈부의 권력, 나이 차이의 권력, 여자 남자의 권력이 무슨 소용인가. 그 욕심에서 벗어나 사는 일, 그래서 바람처럼 구름처럼 걸림 없이 살면 얼마나 좋을까, 나 스스로 걸림 없이 살려고 마음먹은 날 쓴 글씨이다.

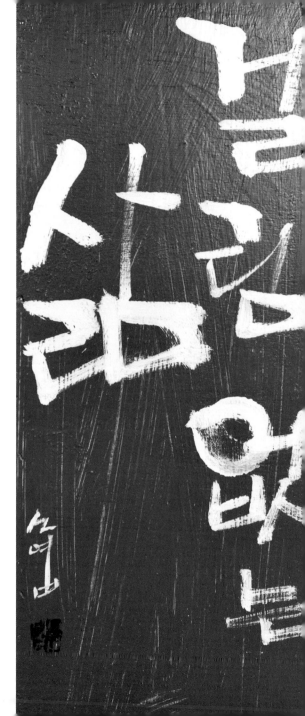

## 나를 다스려

수신(修身)하라는 뜻이다. 파주 어른을 파주삼현이라 일컫는다. 그 한 분이 율곡이시다. 율곡께서 '나를 다스려 우리를 만들어 나가자' 하는 유훈을 남겼다. 그 분 남기신 글을 글씨로 썼다. 파주 곳곳을 이 글씨로 도배하고 싶다. 어디나 다 어울린다. 정치하는 사람에게도.

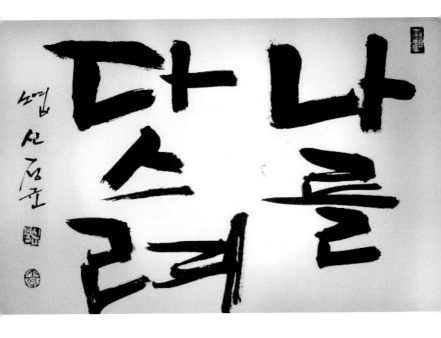

## 나한테 충성한다

우리는 시댁, 친정, 남편, 이웃, 친구 모두에게, 남에
게만 충성하지 정작 나에게는 소홀하다. 그렇게 하
지 말자. 먼저 나한테 충성을 다하자. '나에게 봉사'
도 마찬가지다. 봉사는 충성을 넘어 더 아낌없이 아
무것도 바라지 않고 나 자신에게 베푸는 것이다.

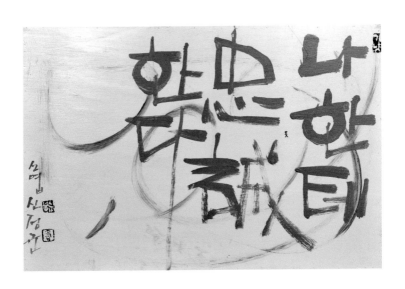

## 내가 정한다

캐나다 토론토 하버브릿지에서 몇 년 전 전시회를 열고 작가와 만남 시간을 가졌다. 참가한 사람들에게 글씨를 써주는 시간이 되었는데, 덩치가 좋은 흑인 여인이 와서 자기는 '내가 정한다' 하고 써달란다. 너무 멋있었다. 우리는 다 내 주관이 아니라 남을 의식하고 산다.

"그래, 이제부터는 내가 정한다."

## 모나지 않게

모난 돌이 정 맞는다고 한다. 내가 혼자 느낀 것이다. 깨달음은 조화를 이루는 것이 아닌가 한다. 어디서 나 뾰족하게 날을 세우거나 가시를 돋우지 않고 사 는 삶이 조화로움이다. 자기 모습을 슬그머니 내리 고 남의 이야기를 들어줄 줄 아는 삶, 그렇게 둥글둥 글한 삶이 최고다.

# 변화는 기본

이제까지 우리는 변하면 큰일 나는 줄 알았다. '그 사람 갑자기 변했어, 큰일이야.'

그런데 요즘은 모래 위에 집을 지어야 안 무너지는 세상이 되었다. 콩 심은 데 콩 나면 본전이지만, 콩 심은 데 팥 나면 대성공이다. 고착하면 꼰대가 된다. 이 글씨는 '쉼 없이 변하자'와 닿아 있다. 옛날 사고방식으로는 될 일도 되지 않는다.

아주 오랫동안 화선지에 글씨를 썼는데, 컬러를 쓰면 유치한 것으로만 생각했다. 인도 여행을 통해 알게 되었다. 컬러가 주는 무한한 에너지를 알게 되었다. 도시는 무심한 무채식이지만 사람이 만드는 컬러를 통해 비로소 엄청난 에너지를 발산하게 되는 것을 보았다. 그 뒤로 컬러를 쓰기 시작했다.

다음은 캔버스다. 캐나다서 글씨 전시하고 참가자들에게 글씨 퍼주는 일정 있어, 오래 머물며 신세 진 목사님에게 글씨 선물을 하려고 했다. 마침 마땅한 캔버스가 없어 베니야합판을 사다 색을 칠해서 글씨를 써주게 되었다. 웬걸, 다른 어떤 것보다 멋있었다. 무릎을 쳤다.

먹물에도 반짝이를 넣어 보았다. 반짝반짝 살아있는 것 같은 그 느낌이 정말 맘에 들었다. 그다음에 철에 글씨를 쓰고 구멍을 뚫어 빛을 넣으니 글씨가 생동하는 것이다. 거기서 멈출 수 없었다. 그다음에는 돌

에 글씨를 썼다. 내 글씨 쓰는 이력이 바로 변함없이 변하는 일이었다. 글씨는 기운 덩어리다. 그래서 그 천변만화하는 기운의 변화에 내가 스스럼없이 올라타는 것이다.

## 편견을 깨라, 무조건

편이라는 글자, 조각 편(片)자다. 전부가 아닌 것이다. 내가 아는 이것이 전부가 아니구나, 그것을 알아차리는 순간 전체를 볼 수 있다. 나도 온통 편견 속에 살았다. 너무너무 미남을 좋아했다. 남편은 미남이었다. 그 편견 속 내 이상향이었다. 일단 이가 잘 생겨야 하고, 목소리가 좋아야 하고, 옷을 잘 입을 줄 알아야 하고……, 그랬다. 지금은? 다, 내 눈에 든다. 편견을 깨면 넓디 너른 세상이 있다. 편견을 깨기 전까지는 절대로 알 수 없다. 알을 깨면 죽을 것 같지만, 고치를 뚫고 나와야 비로소 나비가 되어 자유로워지는 이치와 같다. 편견을 깨라, 무조건.

## 푼수가 되자

모르는 것을 아는 체, 없는 것을 있는 체하고 산다. 그렇지 않은 것을 그런 것인 양 꾸미고 산다. 우리는 그냥 푼수처럼 발심하는 대로, 본심대로 산다. 그렇게 사는 것이 자연스럽다.

## 관리를 잘하자

주역 대가 청풍 김은신 선생과 일화다.
"선생님 한 말씀 던져주세요."
"관리를 잘하자."
정말 한 말씀으로 하신다.

## 기체를 고체로

사람들이 아련하게 바람을, 꿈을 세운다. 그렇게 일으킨 꿈을 조금씩 챙기면 어느 날 딱딱한 고체가 되어 내 눈앞에 현실로 나타난다.

"그대여 무슨 기체를 가지고 계신가요. 고체로 만들 생각은 없으신가요?"

## 금쪽같은 너

모임 이름을 놓고 고심하다, 금쪽같은 우리라고 지
었다. 모임에 만나는 열네 명 모두 다 좋다고, 100퍼
센트 맘에 든다고 한 이름이다. 금쪽같은 우리, 금쪽
같은 나. 금쪽같은 너, 내가 나를 우리를 너를 금쪽으
로 여기지 않으면 남들도 돌쪽같이 여긴다. 우리 스
스로 먼저 금쪽이고 보자.

## 내가 나를 바꿔

"제발 좀 바꿔 봐" 안타까워서 붙잡고 아무리 애닳게 잔소리, 충고, 권면해 봐야 안 된다. 내 안에 내가 맘을 먹어야 바뀐다. 남이 절대 못 바꾼다. 100% 확신하는 말이다. 그러니 제발, 내가 나를 바꾸자.

## 모든 건 제자리

대하소설《상도(商道)》주인공 임옥상에게 세 가지 배움이 있었다. 인사를 잘하고 신용을 지키고까지는 이해하고 실천했는데, 마지막 '모든 건 제자리에'를 이해하지 못해 어려움을 겪는 일화가 나온다.

어머니에게 어릴 적부터 '쓰던 물건 제자리에' 하며 잔소리를 그렇게 들었는데, 이제 내가 손자에게 노래 부르다 못해 글씨를 써 벽에 걸고 말았다. 물건만이 아니다. 생각도, 몸도, 마음도 나아가 권력도 모든 것은 제자리에 있을 때 의미가 생긴다.

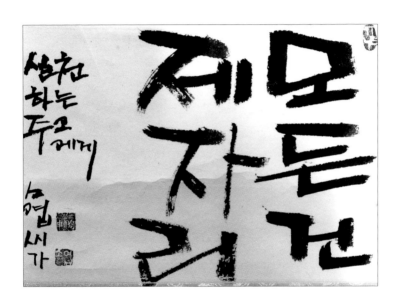

## 배워서 남 주자

내가 시시때때로 열고 있는 〈자유학교〉 교훈이다. 무
엇이든 가치가 있는 것이라면, 나만 가지면 안 된다.
그러니, 나부터 배워서 여러분에게 마구마구 퍼주고
있다.

## 벌어서 나누자

최근 알게 된 이학박사가 하는 국수집이 있다.
"박사님이 왜 그렇게 열심히 돈을 벌어요?"
"네, 누군가 도우려고 돈을 벌지요."
우리가 죽어라죽어라 벌어서 내 배, 내 자식 배만 채
울 수는 없다. 나눠야 한다.

별에서
나누자

소엽 신정균

## 생각을 뒤집어

우리 집에서는 나를 보고 엽기 엄마라고 한다. 우리 딸도 직장에서 엽기 팀장으로 불린다. 생각을 뒤집어 안도 바깥도 보고 옆도 보고 꺾어보고 해야 한다. 거기서 새로움이 나온다.

김구림 선생이 어느 날 화집을 열어 그림을 보여주며 '소엽, 이게 뭐야?' 물었다.

수세미 같은 모양이었다.

'선생님, 그거 나무 위에서 본 것처럼 그린 거 아니에요.'

그림 배울 때 다른 사람들은 모두 맨 앞에 이젤 두고 그리는데, 당신은 맨 뒤에서 그렸단다. 생각을 뒤집어보면 다른 사람이 볼 수 없는 것, 무언가 다른 게 보인다.

## 꽃처럼 향기롭게

메이크업아티스트인 딸네 집에 약글을 붙여놓고 싶
어 고른 글씨다. 꽃은 자태에 더해 향기를 머금고 있
다. 눈으로 보이는 외적인 조건에 더해 내가 무언가
사람들을 감동시킬 내적인 조건을 가지라는 말이다.
실력이다. 내가 하는 일에서 남이 갖지 않는 무언을
내보일 수 있는 자신감, 그것이 꽃에게는 향기다. 우
리는 지식 너머 무엇으로 세상에 향기를 전하고 있
는지.

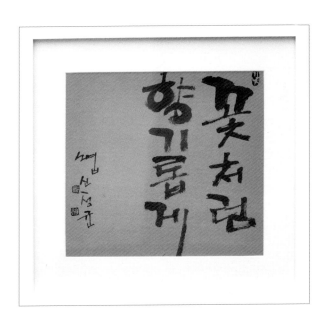

## 비난도 예의 있게

비난을 비난한다. 나는 비난을 비난한다. 비난을 예의 있게 하면 100% 상대가 비난으로 받아들이지 않고 이해한다. 이해한다는 것은 받아들인다는 뜻이다. 비난을 질책으로 하지 않고 '-가 아닐까', 하고 부드럽게 하자. 부드러운 비난으로 관계를 말랑말랑하게 하자.

## 비싼 사람이 되자

가짜는 버리는 법이다. 순금은 비싸다. 쓰임이 좋은
사람이 되자. 비싼 사람이 되면 절대 남이 무시하지
못한다. 무시당했다고 울고 술 마시고 슬퍼한다. 그
러지 말자. 내가 비싸지면 된다.

## 생각을 배 밖으로

으뜸가는 약글이다. 우리는 생각으로 끝나곤 한다.
원래 생각을 문밖으로다. 문도 멀다. 애 낳듯이 바로
배 밖으로, 바로 일을 내라, 하는 말이다.

## 심하게 겸손하자

겸손하면 많이 얻을 수 있다. 물질만이 아니라 사람도 얻을 수 있다. 반면 자기를 내세우고 교만하면 망하는 데 성공한다. 얻어놓은 인맥도, 물질도 다 잃어버린다. 그냥 겸손해하는 것이 아니라 아주 세게, 심하게, 깊이, 많이 겸손하면서 살아야 한다. 겸손이 살길이다.

스스로를 교육시켜 제자들에게도 아이들에게도 겸손한 마음으로 대한다. 아무리 약글을 보면 뭐하나? 행동으로 옮겨야 한다. 마음먹으면 바로 행동해야 의미가 생긴다. 변화가 생긴다. 그냥 약글이 아니라 행동하는 약글이다. 그러니 "약글 보면 바뀔 걸?"

## 연습도 연습해야

우리 아들은 음악을 한다. 맨날 연습하라는 소리를
입에 달고 살았다. 처음 연습해서는 당연히 안 되는
데 계속 연습하면 된다. 연습도 연습하면 된다.

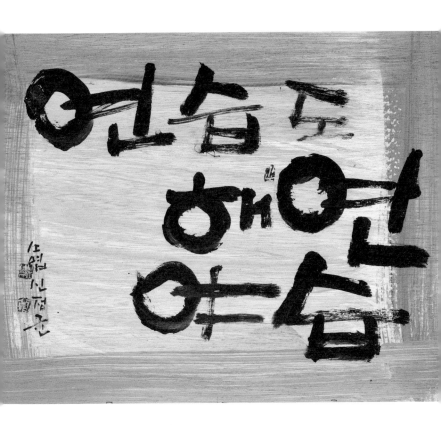

## 휴게소에 집짓기

짧은 시간을 산다. 기껏 100년도 못사는 인생이다. 이 땅에 그렇게 잠깐 왔을 뿐인데, 우리는 평생 살 것처럼 높은 담을 쌓고 거기에 세월을 담는다. 고속도로 여행하다 잠깐 들러 급한 용무만 해결하는 휴게소에, 집을 지을 사람이 누가 있겠는가.

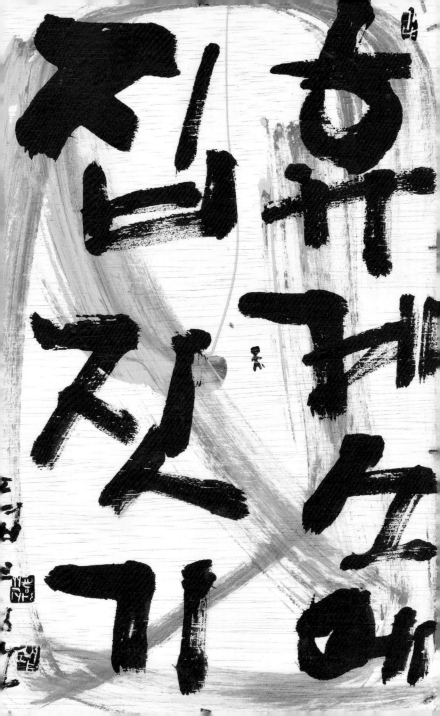

## 밑 빠진 독에 물 부으면……

"선생님은 맨날 글씨를 퍼주고 그게 밑 빠진 독에 물 붓기예요" 하는 이야기를 듣는다.

밑이 빠져서 내가 물을 줄 때마다 그 물이 자연 땅에 스미게 된다 생각한다. 지구에게 물주는 셈이다. 지렁이가 먹고, 식물들이 먹고, 언젠가는 다시 내 식탁 위에 올라온다.

나를 충분히 이용, 사용, 적용, 활용, 재활용하고 애용, 선용, 다용하면 좋다. 나는 쓸 용(用) 자, 쓸모가 많은 사람이 된다. 나는 쓸모 있는 사람, 쓸 데 많은 여자이므로, 전화번호 달라는 사람이 많다. 남에게 제대로 이용당하는 삶이야말로 성공한 삶이다. 이용당했다고 하지 말고 쓸모를 주었다고 생각하자, 누군가 잘 사용했다고 생각하자.

## 속도보다 방향이다

대한민국 육군 1군단에 초대받아 쓴 글씨다. 모든 일이 그러하듯 우리 군도 전광석화와 같은 속도가 중요하다. 그런데 그 속도가 오히려 독이 될 수 있다. 방향이 잘못되었을 때다. 다시 되돌리기에 너무 멀리 가 버린 뒤라면 속도가 오히려 독이다. 삶의 시동을 걸고 속도를 내기 전에 먼저 방향을 살피자. 무슨 일이든 그게 어디인지를 정확히 알고 공략해야지 헛수고하지 않게 된다.

아래 쓰고 있는 글씨는 광개토부대에 쓴 글씨다. 원래 부대이름 글씨가 광개토대왕비 비문의 글씨가 아니어서 그 글씨체로 다시 쓴 것이다. 가로 9m 세로 1.3m 대형 글씨다.

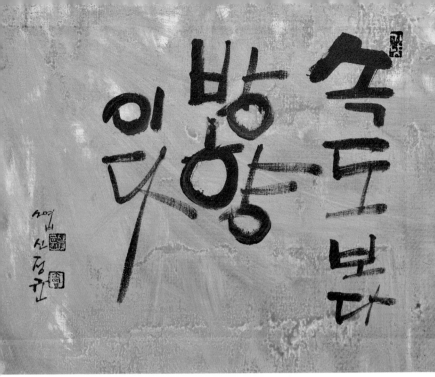

속도보다
방향
이
다

설산
신정균

## 자유롭게 피어나게

사랑하는 동생네 회사 사훈이다. 이렇게 좋은 구절
을 만나면 그냥 못 둔다. 업어온다. 좋아서 업어온 말
씀 가운데 대표적이다. 피어나는 것도 좋고 반가운
데, 자유롭게라니. 누구든 어디에서든 자유롭게 피어
나기를 바라면서.

## 크레파스갑이 되자

내게는 수많은 조직원이 있다. 그 가운데 야초라는 스님이 있다.

'빨가면 빨개서 이쁘고, 하야면 깨끗해서 좋고, 까마면 까매서 좋고, 싫은 사람 없이, 소엽은 다 품어주는 사람'이라면서, 그 야초 스님이 나한테 '그런 형은 크레파스 갑 같은 사람'이라고 했다.

이 말을 모셔와, 엔조이교 교시로 올렸다. 당신도 크레파스 갑이 되어보시기 바란다. 모든 색을 다 품고 세상에 골고루 비춰주는 그런 갑이 되시기 바란다. 을보다는 아무래도 갑으로 사는 게 좋다. 너무 심한 갑질은 삼가면서.

## 부당한 이익은 손해다

부당한 이익은, 당장은 나한테 혹은 우리에게 큰 이
익을 준 것 같지만 조금만 시간이 지나고 보면, 결과
는 손해다. 불의하게 이익을 취했다면 내 양심이라
는 것이 찔려 시간의 정도차이일 뿐, 결국 손해보는
것과 같다.

## 인재는 모셔와 따르라

인생도처유상수(人生到處有上手)라는 말이 있다. 살면서 살면서 우리를 이끌어주는 귀한 존재를 만나게 된다는 말이다. 그 존재를 우리가 모르고 지나치는 것이 문제다. 도처에 깃든 스승을 따르는 것은, 내 주변 사람들의 의견을 잘 듣고 새기며 내 모습에 반영하는 것이다. 그럴진대 스승으로 따를 만한 분이 있다면 어디든 달려가 만나자. 사람을 모실 수 없다면, 그 말씀을 고이 내 안으로 모셔, 따르면 된다. 쉽다.

## 평소의 말씀이 유훈이다

어머니 돌아가셨을 때 일이다. 평소 어머니가 해주셨던 그 말씀 하나하나가 새록새록 떠올랐다. 사람들 작은 것 보면 큰일을 안다고 했다. 작은 것이 바로 평소의 것.

모든 것 제자리에 두어라, 밤에 큰 소리 내지 말아라, 함부로 발 올리지 말아라, 하신. 돌아가시니 잔소리가 아니게 되었다. 돌아가실 때 그때 말씀만이 유훈이 아니다. 평상시 모든 말씀이 다 유훈이다.

父母는 섬김이

恭順이

父母님

고상의

이다

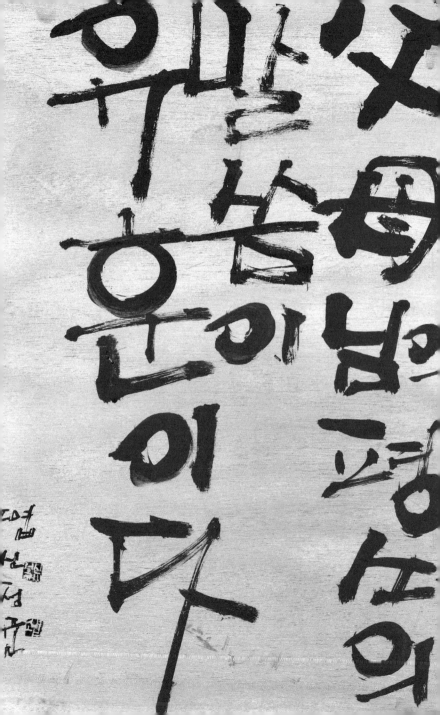

## 건강의 노예가 되지 말자

내 몸에서 자연스레 일어나 원하는 대로 살아내는 것이 좋다. 자고 싶으면 자고, 몸에서 당기는 음식을 먹고, 쉬고 싶으면 쉬고, 그러다가 마구 매진하고 싶으면 마구마구 매진하고 그렇게 하면 된다. 몸이 시키는 대로.

요사이 우리는 에너지가 넘쳐서 탈이다. 온갖 몸에 좋은 것 다 먹고, 달팽이 엑기스까지 사다 먹고 몸은 좋아지는데, 그걸 담는 마음 그릇은 에너지를 살필 겨를이 없다. 마음 관리를 못하니 병원에 사람이 넘쳐난다. 이제부터 '건강을 지킨다, 찾는다, 따라 간다' 하는 말을 사전에서 즉시 빼도록 하자. 건강을 따라오게 하면 된다.

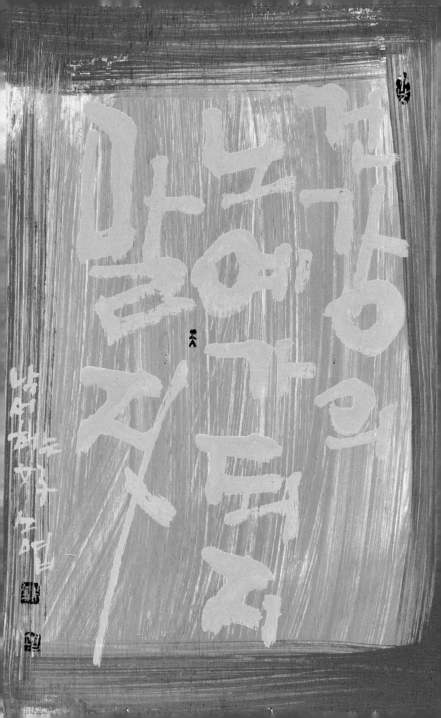

## 별것 아닌 일도 계속하면……

영화를 좋아한다. 처녀 적부터 단짝 친구들 만나면
빠지지 않고 영화를 봤다. 정도가 심했다. 일찍 만나
서 조조할인 보고, 점심 먹고, 또 오후에 영화 한 편
더 보았다. 그렇게 영화를 볼 때마다 극장표를 모았
다. 그렇게 수십 년을 모았더니, 귀한 자료가 되었다.
영상자료원에도 없는 귀중한 자료가 된 것이다. 영
화표 한 장 한 장은 실은 별것 아니다. '계속'이라는
시간의 점철이 세상에 없는 새로운 의미를 부여해주
는 것이다.

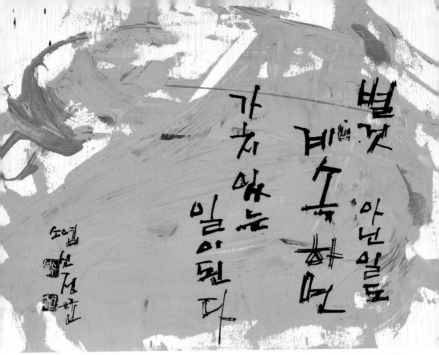

별것 아닌 일도
비소하면
가치 없는 일이 된다.

소엽 신정호

사소한 것들이 모이면 힘이 된다.
왼쪽부터 서예학원 영수증, 악글수첩, 영화표

## 제 멋대로 사는 사람이 멋쟁이

건축가 곽재환 선생을 지인의 소개로 처음 만났다.
첫 만남에서 나보고 멋쟁이라고 말해주었다. 나는
멋 부리지 않았다고 대꾸했다. '제 멋대로 사는 사람
이 멋쟁이'라 하시길래 그 말에 '맞다'고 동의했다. 나
는 곽재환 선생을 만나 에너지 많이 얻고 글씨 힌트
도 많이 얻는다. 최근의 대박 약글 힌트는 '어때'이다.
글씨 뒤에 물음표를 붙여도 느낌표를 붙여도 아무 문
장부호를 붙이지 않아도 다 통한다. 만병통치를 넘어
만글씨통치다. 우주의 섭리를 다 녹여내는 말이다.

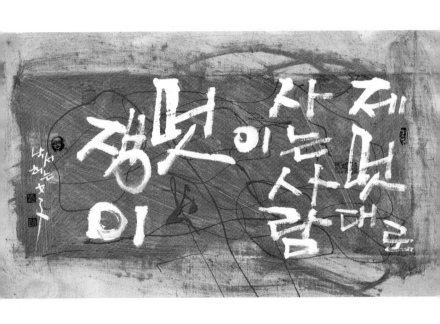

## 공간이 바뀌면 나도 바뀐다

기분 전환한다고 멀리 여행을 떠나곤 한다. 공간이 바뀌면 그 공간에 맞게 사람이 바뀐다. 고즈넉한 산사(山寺)에 가면 조용하게 명상하듯 변한다. 복잡한 데로 가면 그만큼 정신없는 상태로 변하기 마련이다. 군대 가면 군대에 적응하며 몸과 마음이 바뀐다. 공간이 바뀌면 사람이 바뀐다. 내가 너무 안 바뀐다 하고 생각되면, 주거형태를 바꾸든지 여행을 떠나기 바란다. 나를 바꿔보는 가장 적극적인 방법이다.

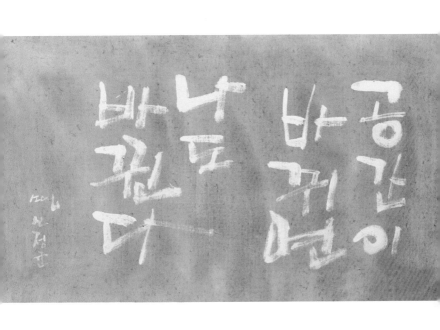

## 남을 섬기는 사람이 큰 사람

예수님도 제자 발 씻겨주듯 조직의 보스가 되려면
마땅히 조직원들을 섬겨야 한다. 그렇게 섬겨야 내
사람이 된다. 나만 섬김 받으려 하면 남김없이 떠난
다. 조금 길고 짧을 뿐.
"그런데 어떻게 섬겨야 잘 섬기는 것이에요?"
그냥 섬겨라. 덮어놓고 섬기면 섬기는 사람이 큰 사
람 된다.

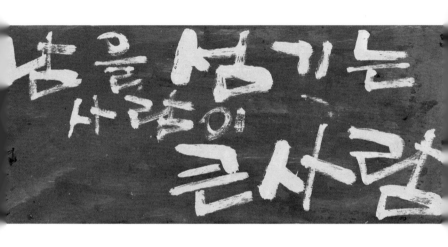

# 내 사전엔 적응이란 말은 없다

여행을 일삼아 다녔다. 원칙을 정했다. 여행 가서도 어두워지면 자고 환하면 돌아다닌다. 아주 지키기 쉬운 원칙이다. 일부러 시차 알려고 하지 않는다. 적응이라기보다는 현지 그 장소를 수처작주(隨處作主)로 한다. 어느 곳이든 가는 곳마다 주인(主人)이 된다는 뜻, 세상 어디를 가나 모두가 내 자리다. '한국 시간 지금 몇 시가 되었지, 이제는 자야지', 그렇게 하지 않는다. 그곳의 상황에 몸을 따르게 한다. 그렇게 하면 어디든지 그 자리가 내 자리다.

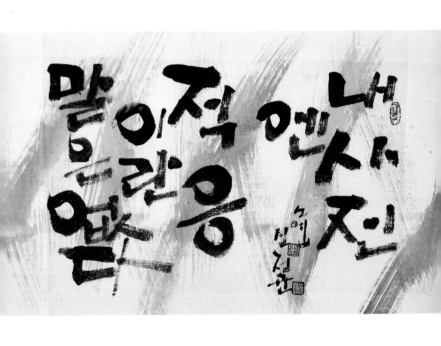

## 헌신하면 헌 고무신짝 된다

헌신적인 사랑, 이런 말이 있다. 아주 오래전부터 귀에 못이 박히게 들어온 이야기다. 몸을 던져 사랑을 하라는 강요로 읽힌다. 왜 몸을 던지나? 나는 다르게 생각한다. 헌신하면 그만큼 헌 신짝 신세가 될 가능성이 커진다. 나는 오직 협조만 한다. 정도의 차이다. 내 사전에는 헌신은 없다.

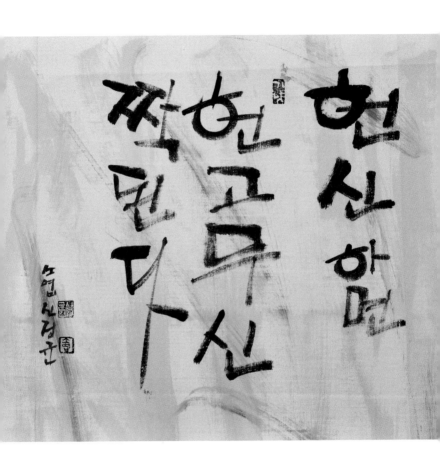

헌신하면 헌신짝 된다

노원 신영복

## 솔직하면 즉시 자유로워진다

거짓말 하다보면 거짓말이 새로운 거짓말을 낳게 된
다. 그 거짓말의 연쇄, 얼마나 무거운가. 솔직하면 가
볍다. 수수하고 솔직한 사람들, 돈 안 되는 일에 평생
올인해서 기필코 해내는 사람들이 있다. 가볍기 때
문에 가능한 삶이다. 그 삶이 나는 참 좋다.

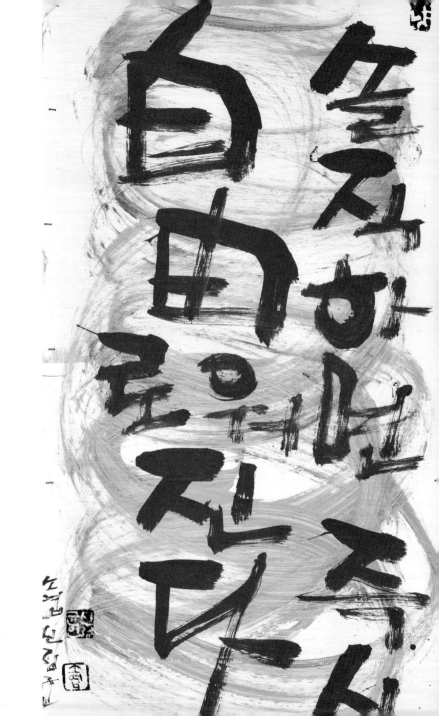

쓰지마 자유를 쓰지마

서예 박남준

## 여행은 미래를 앞당겨 쓰는 것

비교종교학 공부하는 이명권 박사가 있다. 그의 기행문 가운데에서 발췌한 것이다. 너무 맘에 들어서 냉큼 약글로 훔쳐왔다. 우리는 일분일초의 앞, 금세 다가올 미래도 모르고 산다. 여행은 그 미래를 앞당겨 쓰는 일이다. 일 가운데 이렇게 수지맞는 일이 또 없다. 아등바등 현재를 붙잡고, 혹은 과거를 붙들고 아득바득하는 사람들은 마음에 새기라. 미래를 앞당겨 가져다 신나게 쓰라! 돈 한 푼 들지 않고, 쓰면 쓴 만큼 줄어들기는커녕, 무한 증식한다. 정말 수지맞는 장사다.

## 예의는 모든 것을 거저 얻는다

예의(禮儀)란 존경하는 마음과 뜻을 드러내기 위해 내비치는 말투나 몸가짐을 말한다. 누구를 만나서도 예의를 다해 대하면 상대가 좋은 점수를 미리 준다. 먼저 점수를 따고 시작하는 것이다. 돈 안 들이고 수지맞는 시험 치르기다. 인사도 없고 예의 없이 굴면, 먼저 손해막급을 예약하는 것이다.

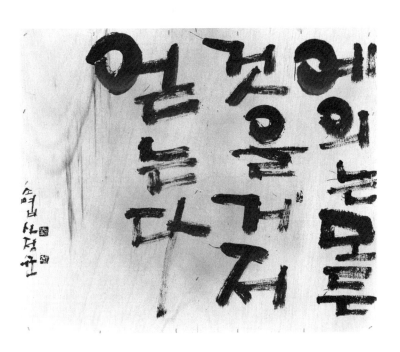

## 남과 같이 하면 남 이상이 될 수 없다

엄마에게 받은 약글이다. '남하고 똑같이 하면 남과 똑같아' 남보다 좀 다르게 하려면 남보다 더 해야 한다는 이야기였다. 한편으로는 엄마 잔소리다. 남과 같지 않으려면 남달라야 한다.

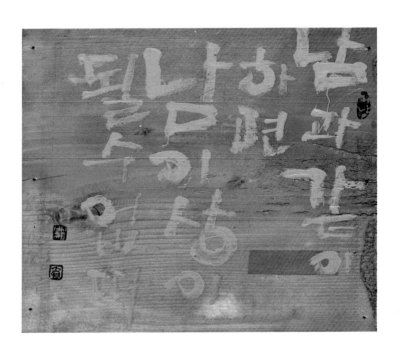

## 모든 상대를 이롭게 하면 내가 행복

어떤 사람이 따로 부탁하지 않아도 내가 해줄 만한
게 있어서 해 주면 두고두고 얼마나 꽃으로 피는지.
남을 이롭게 하는 게 결국은 나를 이롭게 하는 것이
다. 남에게 해주면 그 사람이 또 뭐든지 해주려고 기
다린다. 나에게 뭔가 해주려고 호시탐탐 기회를 노
린다. 이것이 행복 공식이다. 떡부스러기 강물에 던
지면 물고기가 먹고, 언젠간 나의 도마 위에 올라오
는 법이다.

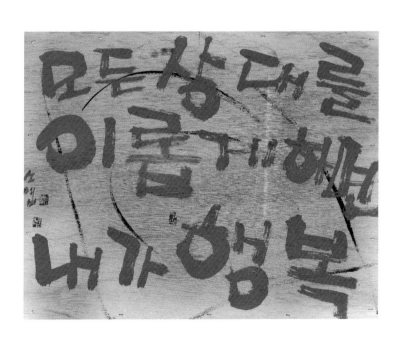

## 욕망을 줄이면 행복의 양이 커진다

욕심을 없애면 행복해진다. 마음을 비우면 저절로 행복해진다. 채우려고 하지 않는 것 자체가 이미 행복이다. 이 간단한 비결을 왜 사람들이 모를까? 욕망을 좀 줄이면 쿨, 하고 자유롭고 행복하게 되는 것, 이것을 외우자, 공식이다. 행복공식.

## 자신의 벽을 깨려면 두려운 일을 하라

홍신자 선생은 《자유를 위한 변명》에서 '자기를 고양시키려면 두려운 일을 하라'고 했다. 여기서 빌려온 글씨다. 운전 배울 때 정말 두려웠다. 그 두려움을 극복하고 나니 자유로워졌다.

'어려워서, 두려워서'라며 습관이 된 일을 벗어버리지 못할 때 벌금을 받아서 그 버릇 고치곤 했다. 버릇 고치는 데는 돈이 최고다, 벌금. 〈사색의 향기〉 이끄는 이영준 상임이사가 동생이다. 이야기를 하면서 팔짱을 끼는 버릇이 있다. 뭔가 신뢰하지 않는 태도로 비쳐, 그러지 말라고 했는데 고쳐지지 않았다. 그래서 벌금을 받기로 했다. 한 번에 만 원씩 받기로 했는데, 금세 팔만 원 벌금이 쌓였다. 그래서 당시 10만원 권 수표를 벌금으로 받았다. 2만 원 안 거슬러 주고는 "두 번 더 해도 돼!", 그 버릇 이제는 없다.

## 내가 키우면 인삼,
## 산에 던져놓으면 산삼 된다

아이들이 너무 과보호 울타리 안에서 자라고 있다, 안타깝다. 야생에 던져놓고 풀어먹이는 심정으로 아이를 야생에서 키워야 스스로 살아갈 힘이 생긴다. 호랑이와 사자가 한 마리씩 나와 싸우면 누가 이길까? 나는 호랑이라고 생각한다. 사자는 무리지어 다니고, 호랑이는 혼자 다닌다. 나는 혼자 적응해 살아가는 호랑이가 이기리라 생각한다. 품 안에서 고이 길러 인삼이 되게 하든지, 산에 풀어 놓아 스스로 결정하고 선택해 살아가는 힘을 키워 산삼이 되게 하든지, 선택할 때다.

## 장의사도 보내기 슬퍼하는 사람이 되자

푼수클럽이 있다. 모두 주먹계 공인된 푼수만 모인다. 거기서 인연이 된 오빠이면서 푼수클럽에서는 후배로 삼은 이가 있다. 그가 글씨로 써달라고 가져다준 글귀다.

장의사는 한 사람 보낼 때마다 어김없이 돈이다. 그런 장의사가 보기에도 보내기 아까운 사람이 되는 일, 누구나 바랄 일이다. 그대는 이 땅을 떠나면서, 남은 사람들에게 어떤 의미일지.

장의사도
보내기
슬퍼하는
사람이 되자

순무밭섬여름

## 되네

처음 돌에 글씨 새기는 작업할 때 잠깐 멈칫거렸다.
그런데 돌에 써도 글씨가 되는 것이다.
"어, 되네."
긍정을 일컫는 말에서 이보다 더 센 말은 없다.

## 어때

어때는, 정말 수많은 표정을 담고 있다. 말의 빛깔이
품고 있는 그 수많은 빛깔이 글씨로도 고스란히 이
어진다. '나 어때' 하는 말도, 누가 어떻게 말하느냐
에 따라 한편 으스대는 것 같기도 하고 또 한편으로
나를 한번 살펴 봐 달라, 정말 어떤지 낮추어 묻기도
하는 것이다. 그런 의미다. 2019년 가을 장애인예술
이음센터에서 〈어때전〉을 열고, 찾아온 사람들에게
'어때'를 넣은 글씨를 원하는 대로 써주었다. 사람마
다 마음 빛깔마다 정말 다양한 '어때 약글'이 세상에
찾아왔다.

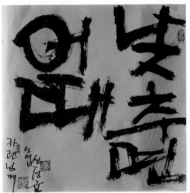

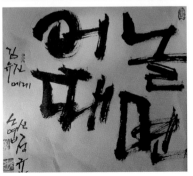

# 나 어때

함양 용추산방이라는 곳, 산방 주인이 캠핑버스에
낙서해달라고 했다. 아무렇게나 마음대로 해달라고
한 것이 요청의 전부였다. 그래서 '나 어때'라고 썼다.
버스가 달리면서 누구에게나 스스로 묻고 다닐 것이
다. "나 어때, 나 어때?' 좋다. 정말 좋아서 이 책 제목
으로 옮겨왔다.

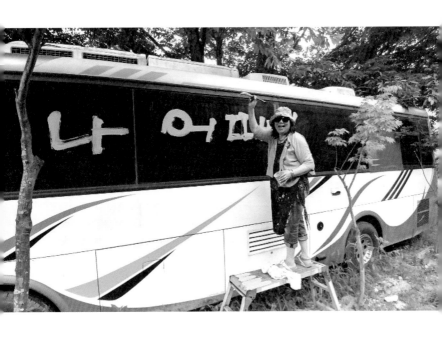

# 괜찮아, 다 괜찮아

우리 마음에는 이 말이 만병통치약이다. '쏘리' 툭 던지는 말과 같다. 가까운 사람일수록 이 말과 함께하시기를 바란다. 괜찮아, 하고 말끝을 편안하게 낮추시기를.

유행가 가사에서 '괜찮아요' 하는 말을 듣고 저렇게 좋은 말이 있을까 생각했다. 무릎이 깨져도 괜찮아. 암에 걸려도 괜찮아. 우리에게 안심을 주고 위안을 주는 말, 우리를 어루만져주고 감싸주는 말이다. 위로하는 말치고는 짧으면서 이런저런 모든 상황에 잘 맞는 말이다. 최일도 목사 부인 김연수 시인이 시집을 냈다. 제목을 '괜찮아 다 사느라고 그랬는걸'로 했는데, 독자 한사람한사람에게 위로를 전하는 시집이다.

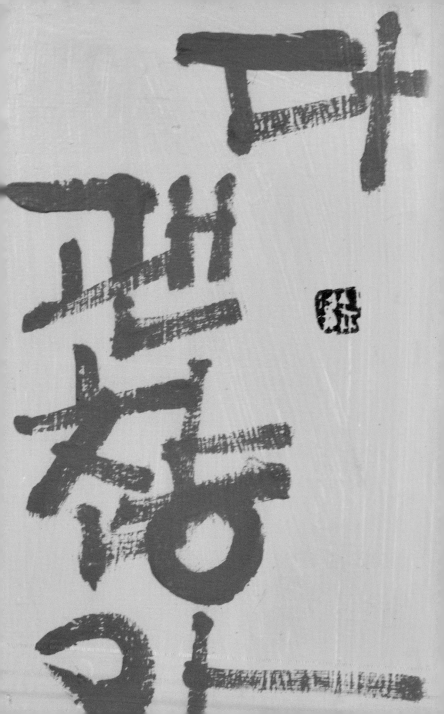

## 나만 믿어

아들이 독일에서 유학하던 시절이었다. 여름방학에 귀국해 작업실에 왔길래, '다녀간 족적 남겨, 사인하나 해놓지?' 했더니, 그때 써놓고 간 글씨가 '나만 믿어'다. 그때 비로소 내가 놓은 자식이지만 이제 의지가 되는구나, 생각했다. 마음이 참 편안해졌다. 그래, 효도까지는 바라지 않는다. 네 존재로 든든하다. 이 글씨는 개인전 때 누가 좋다고 흔쾌히 사가기도 했다.

## 됴흔 마음

오래된 말, 좋은 생각의 우리말 고문이다. 영어로 굿
마인드(Good mind), 좋은 생각이다. 캐나다 밴쿠버 근
교 코퀴틀람시 시장이 두 달간 열리는 여러 축제에
나를 초대한 적이 있다. 한인축제를 포함해 여러 문
화행사에 참여했다. 그 축제에서 써드린 약글 선물
이다. 이 글씨는 어디에나 어울린다. 누구 곁에 놓아
도 거부감 없는 글씨다.

## 기냥 버틴다

'꽃반지 끼고' 가수 은희가 하는 함평 민예학당에서 글씨 전시를 열었다. 엽서 한 장 작은 크기에 쓴 글씨다. 그 작은 글씨를 보고 은희가 말한다.

"그래 언니, 내가 그냥 버텼거든, 진짜 그냥 버텼거든."

갈천 그 원단을 만들면서, 고향 제주의 이야기를 전하려고 그렇게 애써 살아 새로운 문화를 만들어낸 은희. 그 엽서만한 글씨를 보고 그렇게 위로를 받고 감동하는 것을 보았다. 약글에 감동하는 것. 끝까지 버티는 사람은, 고진감래 나중이 좋게 되어 있다.

## 훌륭해요

나는 글씨 퍼주는 사람이다. 수없이 많은 사람들에게 글씨 써주고 산다. 내 글씨에 수많은 빛깔 반응이 터져 나온다. 어느 날 내가 써준 글씨를 너무 좋아하면서 나보고 '정말 훌륭해요' 한다. 훌륭해요? 나는 지금껏 그런 말 들어본 적이 없다. 갑자기 너무 좋아졌다. 나도 앞으로 누군가에게 이 말을 써봐야겠다고 생각했다. 게다가 훌륭하다고 말하니 정말 훌륭한 사람이 된 것 같은 생각이 드는 것이다. 나만 그러겠는가? '훌륭해요' 말을 아낌없이 쓰고 있다, 물 쓰듯 쓰고 있다. 찬사도 격조 있게 하는 것이다. 나처럼 훌륭하게.

## 너밖에 없어

나를 인정해주는 말, 온리 유(Only you)다. 딸에게, 아
빠가 돌아가시고 난 뒤 살갑게 잘해주는 딸에게 해
준 말이다. 너밖에 없어. 주방에 세팅해 놓고 고마운
마음을 전했다.

## 다름을 인정

우리는 똑같이 생긴 사람이 단 한 명도 없다. 쌍둥이로 태어나도 다른 구석이 많다. 그런데 나랑 같은 생각을 하지 않는다고, 특히 가족 안에서 갈등이 너무 많다.

태어난 시간, 환경, 배경 다 다른데, 나와 생각이 다르다고 적대시하는가. 나와 다름을 인정해주자. 다름을 인정하면 부부싸움도 없다. 모든 게 다 시원하게 해결되는 평화 메시지이다.

## 동의합니다

긍정하는 말, 예스(yes)다. 예스보다 '동의합니다' 하
자. 자기 말을 전적으로 인정하고 같은 생각이라 고
백하는 말, "나는 당신의 모든 것에 동의합니다."

# 내가 새순이다

우울증 걸린 사람, 희망 없는 사람이 부지기수로 많다. '내가 새순이다' 글씨를 써주면 거기서 싹이 나고 꽃이 피고 당연히 열매가 난다. 진짜 자존감을 불러주는 단어이다. '나는 별 볼 일 없어' 하고 생각하는 사람에게 가까운 사람들이 '네가 새순이야' 하면, 그렇게 변하게 된다. 그게 음파부적이다. 소리 내는 부적이다. 누군가 소리 내주면 된다. 주변 사람들에게 말하자, 부적을 던지자. "네가 바로 새순이야."

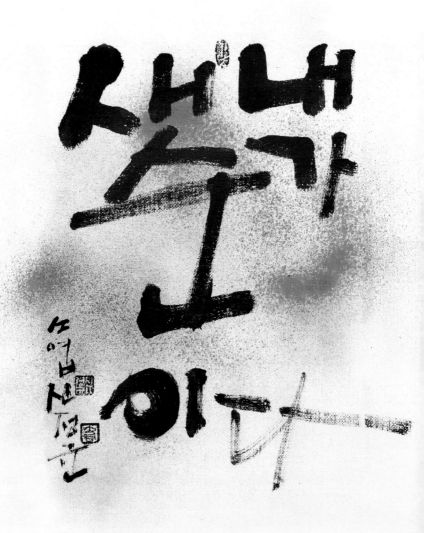

## 바다같이 품자

달라이라마를 우리말로 풀어본다. 달라이는 몽골어로 큰 바다를 뜻하고, 라마는 티베트어로 영적인 스승을 뜻한다. 바다 같이 넓고 커다라 품을 가진 스승이라는 뜻이다. 바다같이 품자는, 모든 것을 껴안는 너른 품을 따르고 싶기 때문이다. 바다는 오징어는 몰아내고 낙지는 품고, 그러지 않는다. 똥물까지 품어주는 바다를 닮고 싶어서 자주 쓰는 글씨다.

기회가 닿아 제주 표선에 간 적이 있다. 찻집에 낙서를 하나 펼쳤는데, 그 글씨가 바로 '바다같이 품자'이다. 다 '받아'주어서 바다라는 뜻일지도 모르겠다. 바다같이 다 품어주고 이해하면 법도 필요 없다.

## 봄날은 또 온다

사람들은 봄날은 간다고 아쉬워한다. 서러워한다. 그렇지만 나는 부탁도 하지 않았는데 봄날은 다시 어김없이 온다. 왜 가는 것만 보고 아쉽고 서러워할까요. 오는 봄 준비하세요.

## 불행이 거름

물론 불행은 나쁜 것이다. 그런데 그 불행을 통해 내 삶에 반전이 오고 성공할 수 있는 디딤돌이 될 수도 있다. 불행을 맞으면 오히려 인생이 바뀌고 길이 바뀌고 목적도 바뀌어 더 좋은 길로 변화할 수도 있다. 그 불행을 꼭 힘들게만 생각할 필요 없다.

우리 아들이 초등학교 때부터 음악을 했는데, 대입에서 떨어지고, 재수해도 떨어져 원하는 대학을 가지 못했다. '재수 안 해본 사람하고는 인생을 논하지 말라'는 이야기처럼 어려움을 통해 단단해지고, 생각과 목표가 바뀌는 걸 보고, 불행이 거름이 되었구나 생각했다. 원하는 대학에 첫 번에 들어갔으면 교만하고 오만하고 거드름 피우고 했을 텐데, 잠깐의 불행이 감사할 일을 만들어주었다.

## 숨만 쉬면 된다

내가 봉사하던 병원은 정신과 병동 옆에 호스피스 병동이 있었다. 그분들에게 봉사하러 갔는데, 너무 가슴이 갑갑해서 오래 봉사활동을 하지 못했다. 그 병동에서 얻어온 글씨다. 호스피스 병동에서는 숨만 쉬어도 성공이다. 죽지 않으면 성공이다. 우리는 지금 너무 갖고 싶고 욕심이 많아서 채워도채워도 부족인 시대를 살고 있다. 그렇게 욕심만 채우다가 결과적으로 큰 병을 앓게 되면 아무 소용없게 된다. 숨만 쉬는 것만으로도 감사하다. 감사가 최고의 품격이고, 최고 성숙한 사람이야 할 수 있는 말이다. 감사하다고 할 줄 아는 사람은 성숙한 사람, 감사를 모르는 사람은 미성숙한 사람이다. 감사할 줄 아는 사람이 된 사람이다. 늘 감사하는 나는 된 년이다.

"나, 된 년이에요."

## 온통 그대 모습

조관우 노래에 나온 말이다. 사랑하게 되면 하루 종일 상대 모습이 뇌리에서 떠나지 않는다. 사랑하는 사람들을 위해 쓴 약글이다. 최근에 어떤 교육청에서 글씨 쓰는데, 글씨를 이미 받은 사람이 옆에서 글씨 쓰는 모습을 바라보고 있다가 머뭇거리며 말한다.

"선생님 제가 받은 이 글씨하고 바꿔요. 온통 그대 모습, 그 그대가 생겼거든요."

나는 흔쾌히 바꿔주었다.

## 조급하면 진다

조급히 하면 성공률이 낮다. 이루고 싶은 무엇이 있다면 먼저 할 일이 있다. 절대 조급하지 않겠다는 다짐이다. 조급해서는 될 일도 안 된다. 조급하려면, 이렇게 생각하기 바란다. 내가 지고 시작하는 것이구나. 내가 이기고 시작하려면, 쉽다. 조금만 속도를 낮추면 된다.

## 힘들 때 전화해

미국 오리곤 주에 사는 다이아몬드 박이라는 지인이
있다. 내가 LA에 글씨 전시 관계로 오래 머물 때, 내
손발이 되어준 고마운 분이다. 한국에 와서 감사 메
시지를 보내려고 카카오톡에 들어가 보니, 그분 프
로필에 이 말이 쓰여 있었다. 여러분도 다른 분에게
이런 문자 보내보면 좋겠다.

그래, 정말 힘들 때 혼자 끙끙대지 말고 "전화해!"

## 네 맘이 네 길이다, 내 맘이 내 길이다

사람들은 늘 물어보고 산다. 가까운 사람에게 해결할 수 없으면 고명하다는 전문가님들 박사님들 찾아다니며 묻는다. 내 생각에, 내 마음이 정하는 것에 자신이 없기 때문이다. 자기 마음 차분히 들여다 살펴보고 그 마음이 하는 말대로 따라 하면 되는데, 그것이 어렵다. 두렵다. 작은 일부터 천천히 내 마음에 묻고 그 답대로 실천해보자. 작은 것부터 실천하면 큰 것도 담대해져서 마음이 움직이게 된다. 이 말을 바꿔보면 이렇다. "네 식대로 해!"

끊임없이 마음속에서 무엇인가 하고자 하는 용기가 생기면 그건 내 길이다. 어느 날 살아살아 가다가 슬그머니 그 '하고자 하는 바'가 없어지면 그것은 내길 아니다. 삼 주, 석 달, 삼 년이 가도 마음에 변함이 없으면 그것이야말로 자기 길이다.

## 덮어놓고 옳아요

남유서 작가가 크로키 병풍 작업하면서, '교주님 말
은 덮어놓고 옳아요' 한다. 외국사람들 말로는 번역
할 수 없을 것이다. 덮어놓고 옳다니, 나를 최고로 인
정하고 하는 말이다. 나도 덮어놓고 남을 옳다고 인
정하자. 옳거니, 덮어놓고 옳다!

## 인연을 소중하게

식당에서 좋아하는 글귀다. 우리가 살아가면서 서로
만날 확률이 몇 만 분의 일이라고 한다. 그렇게 인연
은 소중하다.

## 고통의 시작은 집착

지독한 사랑 중독된 사랑은 집착이다. 정신과 병동
에서 오랜 시간 봉사하면서 알게 되었다. 자존심 상
한 이야기만 모아서 그것만 두고두고 '컬렉션'하는
사람도 있다. 대표적인 집착하는 사람이다. 집착하
지 않아야 건강하게 산다. 목사 부인인데, 사촌오빠
에게 겁탈당한 과거에 너무 가책을 가져 정신이상이
되었다. 미친개에게 물린 것으로 생각하라고 처방했
다. 시시비비는 명확하게 가려 책임을 지우되, 그 생
각을 너무 오래 소중하게 보살피며 간직할 필요까지
는 없다.

## 당신이면 됩니다

누가 나보고 글씨를 써달라고 했는데 이렇게 썼다. '당신이면 됩니다' 그 글을 보더니 그가 자신에게 프로포즈하는 줄 알았다고 웃으면서 이야기한다. 아닌 게 아니라 누군가에게 써주면 써준 사람이 프로포즈하는 셈이 된다. 나도 이런 이야기 듣고 싶다.

"소엽이면 돼."

## 맘먹은 대로 다 된다

부적 같은 글씨이다. 실패로 좌절한 사람들에게 이 글씨를 써주었다. 대목(大目)이라고 호를 지어준 동생이 있다. 사진작가로 활동하는데 정말 눈이 큰 이다. 수원 사는 동생이 나를 찾아 멀리 파주까지 와서, 어렵고 힘겹게 사는 처지를 애로사항으로 이야기해서 이 글귀를 써주었다. 그리고 그 얼마 뒤 다시 만났다. "누님 저 벌써 여섯 군데 강의 나가요." 맘먹은 대로 정말 다 된다. 내 글씨는 이렇게 효험이 있다.

## 성공을 포기하면 실패

학교에 가서 글씨 써주는 행사를 많이 하는데, 청소
년들한테 제일 강력하게 권장하는 글씨이다. 성공을
포기하면 실패요, 실패를 포기하면 성공이다.
"친구들, 포기는 배추 셀 때만 쓰는 거란다. 한 포기,
두 포기"

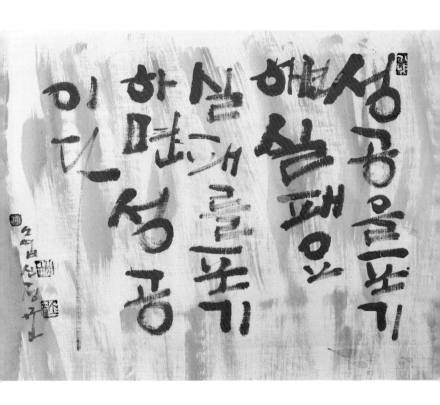

성공을포기
애써 실패요
실 없애를포
하 기
인 없 를
것 포
성 기
공

## 포기는 배추 셀 때만

실패를 포기하면 성공이요, 성공을 포기하면 실패다. 포기하려면 무엇을 포기해야 하는지 바로 알 수 있다. 기왕 포기해야 한다면 실패를 선택해서 포기하기를.

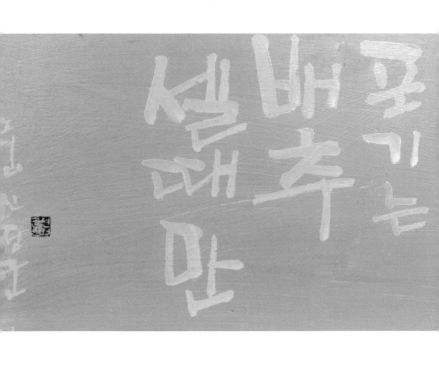

## 손님이 짜다면 짜다

식당에 가서 식사를 할 때가 많다. 음식 간이 좀 짜서 '짜다' 했더니, 주인이 짜지 않다는 이야기를 길게 한다. "아니, 손님 간에 맞춰야지, 주인 간에 맞추면 어떻게 해." 우리는 늘 우리 입장에서 산다. 대개는 맞다. 그런데 맞지 않는 때도 있다. 그럴 때조차 내 입장만 강조하면 안 된다. 주인이 손님 간에 맞춰야 하는 때가 있다.

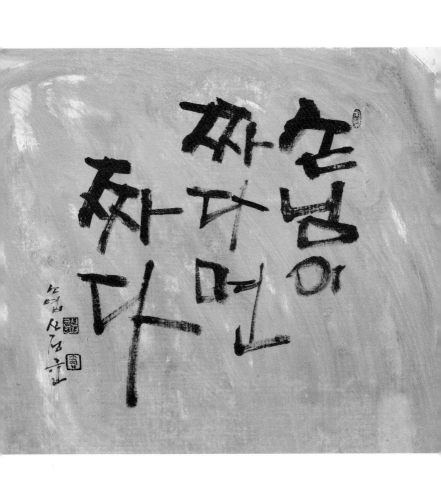

## 실수해야 발견한다

실수해 봐야, 우리는 뭐가 틀렸는지 바로 알게 된다.
실수를 너무너무 슬퍼하지 말자. 실패는 성공의 어
머니라는 말이 틀림없다. 실수하지 않고 세상을 제
대로 배우는 일이 그렇게 쉽지 않다. 얼른 실수하고
발견하고 깨닫는 것이 좋다. 나중에 실수해서 안 될
때 실수는 참혹한 결과를 낳을 수도 있다. 실수해도
좋을 때 실수를 통해 배우자.

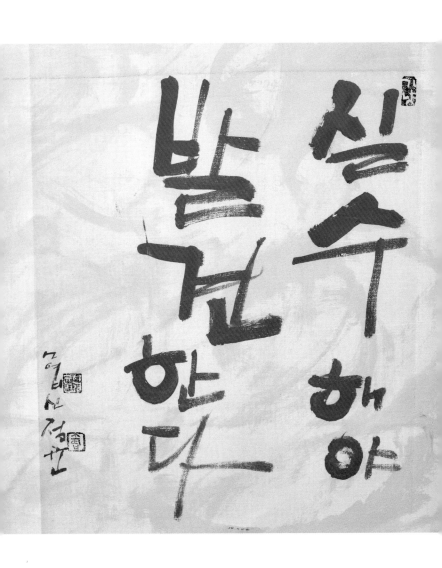

실수해야
발견한다

## 오래오래 우리 곁에

오빠 생신에 쓴 글씨다. 나한테 세상 누구보다 소중한 오빠, 팔십이 넘어가는 즈음에 만수무강하시라, 오래오래 우리 곁에 남으시라는 메시지다. 소중한 사람에게 '내 맘 다 알지?' 하지 말고 표현하시라. 우리 곁에 오래오래 머무시라고.

## 자족해야 행복할 걸?

언젠가 폭스바겐 중고차를 사고 나서다. 너무너무 행복한 마음으로 살았다. 옆에 외제 아무리 값비싼 차가 지나가도 하나도 안 부러웠다. 거기서 자족을 배웠다. 행복에는 커트라인이 없다. 자족에는 커트라인이 있다. 자족하는 순간 커트라인이다. 자족하지 않으면 행복은 끝이 없다. 자족이 행복이다. 내 사전에 부러움은 없다.

## 재치보다는 품위가

재치 있는 사람은 인기가 많다. 재기발랄을 갖췄으면
품격을 고민하자. 두 가지 가운데 으뜸은 품격이다.

## 최고의 대화는 경청

황희 선생은 남이 말할 때 끝까지 들었다고 한다. 내 멘토는 황희 선생이다. 정신과 의사 하는 일이 이야기 듣고 치료하는 일이다. 이야기 듣는 것이 정말 중요하다. 말하면서도 내 이야기에만 집중하지 말고, 대화 가운데 상대방 이야기를 귀 담아 듣기 바란다. 나는 전화를 할 때 상대가 끊자고 할 때까지 기다려 준다. 먼저 끊지 않는다.

## 걸림돌이 디딤돌 된다

크레파스갑 이야기다. 저 사람 참 뾰족하다, 별 볼 일 없는 사람이다, 하고 말할 사람 세상에 단 한사람이 없다. 누구나 다 사랑하고 포용하고 인격적으로 대해야 한다. 그렇게 살면 내 앞에 걸림돌 될 사람도 디딤돌로 작용한다. 눈치 못 챌 만큼 아주 멀리 돌아서 오기도 하지만.

어떤 사람은 나보고 '개나소나 다 만나지 마라, 가려 가며 만나라, 아무나 만나지 마라' 한다. 그런데 그렇게 말하는 너님도 그 아무나다.

## 과거를 섬기면 힘들 걸

과거는 누구나 다 있다. '니가 나를 무시해? 부모님이 나를 언어폭력으로 키웠어, 니까짓게 뭐, 쓸데없어, 잘하는 게 하나도 없어' 이런 말을 어른이 되어서도 남김없이 기억하고 무진 아파한다. 그래서 말조심해야 한다. 사람을 찔러서 살인이 아니다. 정신과병동에 머무는 사람들 모두 과거를 극진히 섬기는 사람이다. 모두 가슴 속 보자기에서 꺼내 쓰고 다시 잘 싸마음에 고이고이 넣어둔다. 그러니 지극정성으로 힘들다. 오늘 여기를, 앞으로를 섬기자. 아무도 힘들지 않게 된다. 힘들기는커녕, 주변 사람들을 행복하게 하는 존재가 될 것이다.

## 두려움은 멍청한 감성

기우(杞憂)라는 말이 있다. 하늘이 무너질까 걱정이
깊어 생긴 말이다. 생기지도 않은 일을 가지고 그걸
그렇게 마음을 쓰고 걱정하고 떨고 불안할 일 없다.
내 앞에 눈에 보이지 않는 두려움을 두려워하는 것
이야말로 '멍청한 짓'이다.

## 문제를 문제 삼지 말라

삼육대 교수 한 분이 있다. 논술 교육 멘토로 알려진 분이다. 그분과 1박2일 일정으로 함께 차로 움직인 적이 있다. 오래 운전하면서 단둘이 가는 일이 신이 날 수도 아닐 수도 있다. 파주에서 오산까지 가는데, '제 문제는요' 하면서 문제도 아닌 문제를 붙잡고 문제라고 고민이 깊어 있었다. 그 짧은 사이에 '문제'라는 단어가 여러 번 나와서, 앞으로 문제라는 말 쓰면 만 원씩 받겠다고 했다. 그러고 나서 30분 만에 8만 원이 되었다. 그리고는 그 뒤 이틀 동안 '문제'는 더 이상 입에 올리지 않았다.

## 불평은 불운의 동업자

불 자 돌림 자를 가진 글씨들이 있다. 대개는 부정적인 뜻을 가지고 있다. 대표선수가 불평이다. 그 대표 문장은 이쯤 될 것이다. '내 팔자는 왜 이래?'. 좀 더 강조하려면 그 앞에 '도대체'를 붙이면 된다. 이렇게 불평을 입에 달고 다니는 사람치고 팔자 피는 사람 못 보았다. 불평은 불운으로 이어지는 법이다. 그 연쇄작용을 깨고 싶거든 말씨를 바꾸기 바란다. 오늘 참 좋다, 이렇게 말한다고 누가 세금 붙이지 않는다.

## 스트레스는 욕심이다

스트레스는 목표다. 목표가 달성되지 않으면 자기 몸이 망가진다. 금강경을 줄이면 반야심경, 반야심경을 줄이면 깨달음, 깨달음을 줄이면 앎이라고 한다. 우리가 깨달아 알지 못하고 무턱대고 뜻을 세워 전력을 다하면 스트레스로 온다. 이 긴 문장을 두 글자로 줄이면 욕심이다. 욕심을 다시 한 글자로 줄이면 암이 된다. 앎이 아니다. 요즘 세상에 만연한 암 환자들은 미안하지만, 욕심이 채워지지 않아서 끝자락에 병으로 오는 것이다. 공식 하나 외우자. 쉽다. '스트레스의 열매는 암(癌)!'

## 삐치면 삐친 놈만 손해다

미국에서다. 캘리포니아 남부 도시 샌버너디노에서 열린 〈바람에 날리다, 깃발전〉 행사장을 찾은 교민들에게 원하는 글씨 써 주는 시간이었다. 어떤 사진기자가 써달라고 품어온 글, 너무 재미있어서 거기 있던 모두가 웃음을 터뜨렸다. 어떤 상황이든 누구와든 먼저 감정이 상하면 감정 상한 사람만 손해. 만고의 진리다. 어떤 상황이든 누구와든 관조하듯 천천히 감정이 흐르는 것을 살피자. 손해날 일은 미리 피하자.

## 역풍도 돌아서면 순풍된다

'아, 역풍이야' 인생의 역풍이라면 나를 거슬러 힘들게 하는 바람을 말한다. 모두 순풍이 불어 삶이라는 배가 순항하기를 바란다. 역풍이라고 나를 괴롭히는 사태를 순식간에 역전시키는 방법을 알려드린다. 내가 돌아서면 된다. 앞에서 내 걸음을 막아서던 바람이 어느새 내 뒤에서 내 걸음에 기운을 보태는 바람으로 변한다. 순식간이다.

## 가지는 꺾여도
## 꽃은 핀다, 나뭇잎은 안 떨어진다

우리가 무슨 일을 할 때, 늘 순탄할 수만은 없다. 꺾이고 비틀리는 일이 훨씬 더 많다. 꺾이고 비틀린다고 희망을 버리고, 걸어가던 길을 멈춘다면 거기서 끝이다. 나뭇가지가 꺾여도 남은 가지에서 꽃망울을 틔워낸다. 남은 힘을 다해 예정된 대로 꽃을 피워내는 것이다. 그것이 자연의 순리다. 부러져 떨어진 가지라도 그 안에 작지만 품고 있는 희망의 싹은 여전하다. 우리가 알아차리기만 하면 된다. 그리고 여전한 걸음으로 걸어가기만 하면 된다.

## 그럼그럼 저런저런 역시

언니 수술한 박장상 혈관외과 선생님을 지금까지 소울메이트로 섬긴다. 어려운 일 곤란한 일, 하소연할 일이 있을 때 찾아가면 '그럼그럼 저런저런 역시, 교주님은 달라' 하고 인정해준다. 그럼그럼 긍정적으로 인정, 저런저런 너 얼마나 당황, 어려웠겠느냐, 역시, 나중에는 인정해주는 말, 이 행복한 삼단논법이 나를 무한한 긍정으로 이끄는 법칙이 되었다.

## 그림자마저 사랑스럽다

얼마나 사랑스러우면 그림자마저 사랑스러울까. 예
쁘면 발뒤꿈치도 달처럼 보이는 법이다. 사랑하고
사랑하고 사랑하는 사이여야만 그림자마저 사랑스
러운 것.

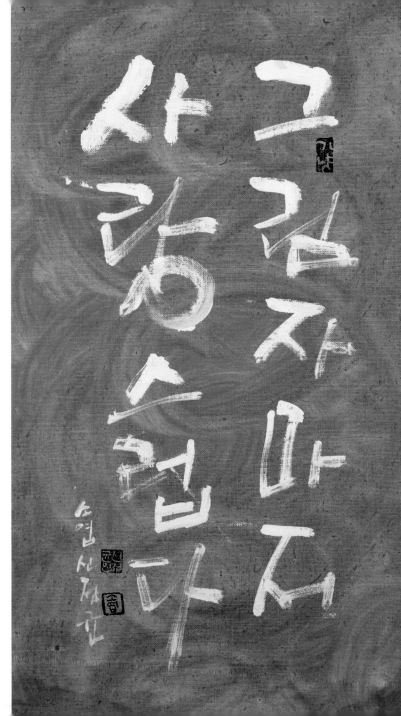

그림자 밟지 않으며 산다

## 오래도록 서로 잊지 말자

장무상망(長毋相忘)이라는 말이 있다. 세한도에 찍힌 인장의 글귀다. '오랜 세월이 지나가도 서로 잊지 말자'는 뜻이다. 두 번째 동생이 유독 이 문구를 좋아한다. 여의도에서 세무법인을 운영하는데, 세한도를 방에 걸어놓고 그렇게 좋아한다. 마주봐야 서로 상(相)이다. 마주 봐야 서로지, 마주 보지 않으면 남이다. 외국여행을 하면서 만난 사람들에게서 인상적이었던 것이 이야기를 할 때 반드시 서로 눈을 마주 본다는 것이다. 그것이 진정한 서로다, 함께다.

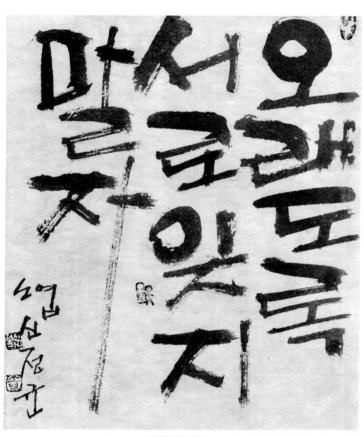

## 사랑보다 더 센 말 '인정'

우리를 설레게 하는 말 가운데 '사랑', '인정'이란 말
이 있다. 사랑하고 인정하고 차이점이 무얼까? 아니,
어느 말이 더 센 말일까? 나는 인정이라고 생각한다.
누군가에게 인정을 받는다는 것은 사랑받는 것 이상
이다. 사랑은 다만 받는 것이라면, 인정은 내가 스스
로 무엇인가 한 것에 대한 대꾸이다. 사랑을 받아도
인정받지 못해 자기 자신을 버린 사람들을 많이 보
아왔다. 사랑한다는 말보다 '너를 인정해' 이 말을 남
발하자.

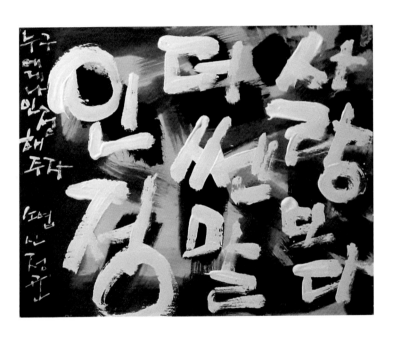

## 외로움은 질병, 독존은 건강

외롭다니요? 외로운 까닭이 무엇일까요. 남이 다 어떻게 해주길 바라는데 그것이 다 채워지지 않아서 외롭지는 않은가. 홀로 충분히 살아가는 '독존'은 건강의 상징이다. 남을 의지하지 않으니까. 잠깐 남 의지했다가도 아니면 다시 제자리로 돌아오면 그만이다. 나한테 최면을 걸자. 나는 홀로 충분하다.

이 시대 우울증환자에게 꼭 필요한 글씨다. '나는 외롭다' 하는 감정은 이미 질병이다. 부처님 첫 말씀이 천상천하 유아독존(天上天下唯我獨尊)이다. 호랑이는 반드시 혼자 다닌다. 우리도 독존해서 건강하자.

외로움은 질병이고
독조은 이건강이다

## 나도 풀어주고 남도 풀어주자

내가 어떤 고정관념에 들어차 있으면 그 고정관념 안에서 남을 바라보게 된다. 내가 먼저 '노 프라블럼, 문제없어' 하고 다 인정해주면 서로 문제를 누그러 뜨린다. 내가 먼저 풀려야 남을 풀어줄 수 있다. 누가 먼저 풀 것인가? 내가 먼저 실천에 옮기자. 선입견을 누그러뜨리고 내가 먼저 나서는 자세를 갖자. 내 문제다. 나에게 문제가 있다는 것을 먼저 보고 그것을 풀어주는 것이다. 먼저 풀어버리는 사람이 자유로워진다.

## 모래알 같이 수많은 사람 중에

유행가 가사다. 그렇게 좋을 수가 없다. 우리 인간은
그 숫자만큼, 정말 모래알만큼 이 지구 위에 수많은
삶이 있다. 그 가운데 어떻게 지금 여기서 나를 만나
함께 차를 타고, 몸 부대껴 살아내고 하는지 모를 일
이다. 정말 우리가 서로 만나 맺는 인연이 소중하게
생각이 되어서다.

## 모진 고통도 견디면 그만이다

어떤 여인이 신세가 기구해, 남편에 버림받고 키우
던 어린 아이까지 빼앗기고 말았다. 법으로 평생 자
식을 못 만나는 신세가 되었다고, 구슬프다. 내 앞에
서 죽을 듯이 힘들어 하는 그에게 부채에 글씨로 써
주었다. '모진 고통도 견디면 그만', 남편과 인연이
여기까지라는 것을 인정하자. 그러면 새로운 사람
만나서 새로 아이 낳을 수도 있다. 그 여인은 그 말에
마음을 풀었다. 그래, 까짓것 견뎌버려. 견디고 나면
어떤 고통에서도 자유로워진다.

모전
고통도
견디면
판다

한글 쓰는 여자

## 용기란 계속 시도하는 것이다

용기(勇氣)는 일회용 그릇이 아니다. 쉼 없이, 아낌없이, 줄기차게 시도하는 것이 용기다. 1군단 병사들에게 선물한 글씨다. 용감(勇敢)은 일회성이다. 용기를 갖자, 가져도 줄기차게 갖자.

## 힘있는 말은 다정하고 조용하게

내가 약간 좀 자신이 없으면 목소리를 크게 하기 마련이다. 약장수, 사기꾼 목소리가 남보다 크다. 없는 자기 것을 부풀리고 과장되게 하기 위해 크게 이야기한다. 짖지 않는 개가 더 무서운 법이다. 말을 할 때 변호사나 법관이나 의사나 크게 하지 않고 조용하게 하는데, 오히려 설득력 있고 힘을 느낀다. 누군가를 논리적으로 설득하는 것보다 감동 주는 것이 훨씬 더 빠르다. 상대를 이해시키고 협상하는 데는 감동을 줘야 한다. 내가 느낀 것을 그대로 표현하는 것이 감동을 준다. 누군가 이야기를 작게 하면 더 귀를 기울이게 된다. 크게 하면 억지로 귀에 집어넣으려고 하는 셈이 된다. 속삭이고 다정하게 이야기하는 것에서 더 감동받는다. 꼭 나한테만 이야기하는 것처럼 느껴지기 때문이다.

## 긍정을 바라보면 부정이 사라진다

남편은 매사를 조심하는 사람이었다. 먼저 '글쎄, 그게 가능할까?' 하고 의심부터 하는 사람, '안 돼'로 시작하는 사람이었다. 나는 그 반대편에서 살기 시작했다. 긍정의 편에서 생각을 시작하는 연습을, 남편에게서 거꾸로 배운 것이다.

사람들 가운데는 이야기를 시작하면서 안 될 것부터 꺼내는 사람이 있다. 그러면 결론은 대부분 부정적으로 나온다. 가능성을 따지고 물고 늘어지면 그 안에서 없던 가능성도 찾아진다. 결과는 긍정. 긍정을 바라보면 부정은 사라진다, 내 긍정습관에서 나온 글씨다.

## 옹골차게 살아야 옹골찬 삶이 된다

하루는 누구나 같은 시간인데 또 다른 시간이기도 하다. 하루를 무의미하게 보내는 것이, 가치 없이 시간을 버리는 게 너무 아까웠다. 육십이 넘으면 더 그 말이 더 깊이 다가온다. 언제부터인가 하루를 완벽하게 다 사용했다. 오늘을 옹골차게 살면 내게 올 내일이 보장된다. 그러면 과거도 옹골차고, 미래도 옹골차진다. 찰나를 살아내는 우리가 찰나를 소중하게 쓰고, 경험하고, 많은 것을 느끼고, 많이 경험해 자기 인생을 두 번 사는 것처럼 하루 48시간처럼 살자. 세계여행 60번 넘게 다니고, 대한민국 구석구석 뒤져보고 살았다. 50세부터 10년 지프와 더불어 그렇게 동적 삶을 살았다. 그 10년이 새로운 10년, 10년을 옹골차게 했고 내게 남은 앞으로 여러 10년을 나는 옹골찬 삶으로 산다.

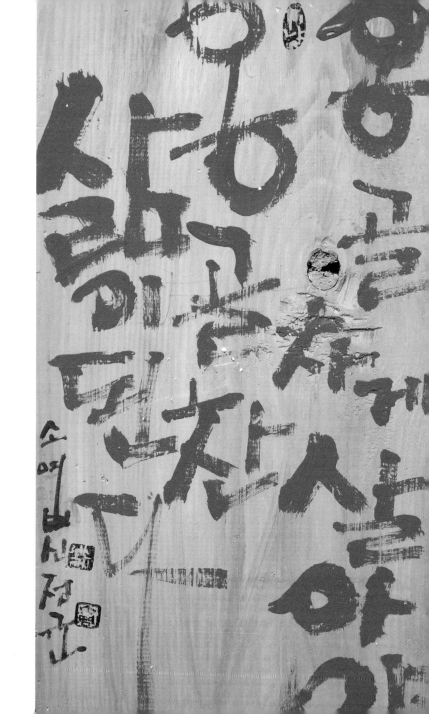

## 인내란 참지 못하는 것을 참는 것

인도에서 경험이다. 기차역에서 열차를 기다리고 있었다. 도착시간 한참을 지나서 기다리다기다리다 언제 오느냐 물었더니, 언제 오는지 잘 모르겠다고 했다. 이런 경우가 있나? 혀를 찼지만 이내 체념하고 말았다. 체념 끝에 인내를 깨달았다. 버스를 탔는데, 휴게소를 물었더니 차를 세우고 허허벌판 아무 데나일을 보라고 한다. 도저히 받아들일 수 없는 것인데, 결국 해결했다. 참을만한 것을 참는 것은 참는 것이아니다. 사랑받지 못할 행동조차도 사랑하는 것, 그것이 인내고 사랑이다. 사랑받을 대상이 아닌 사람을 사랑하는 것이 진정한 사랑이듯이.

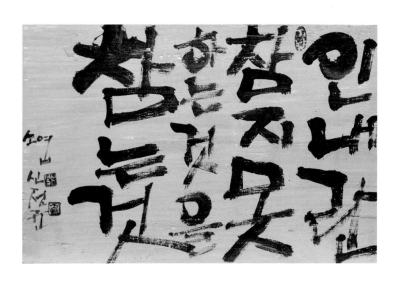

## 조그만 가게임을 부끄러워하지 말고……

우리 언니 시청 앞 지하상가에서 넥타이코너를 35년 넘게 해오고 있다. 다루는 품목이 오직 넥타이 하나다. 귀하게 자라 결혼하고 남부러울 것 없던 언니는 남편 죽고 그 일을 시작했다. 나는 '남자를 만날 수 있는 절호인 기회'라며 적극 추천했다. 언니는 평생 남을 위해 기도하고 성경 속에서 삶을 살아온 사람이다. 언니의 작은 점빵에 쓴 글씨다.

"언니, 조그만 가게라고 부끄러워하지 말고, 사람을 얻는 점빵이 돼."

## 희망이 들어찬 인간만이 희망찬 인간이다

우리 딸 대학을 졸업하고 7년을 놀았다. 음대 졸업하고 화려한 백조로 실컷 노는 처지였다. 그 딸이 어느 날 내게, '엄마 나는 희망이 안 보여, 잘 하는 것도 하나 없고, 하고 싶은 것도 없고……' 하는 것이다. 그 말에 나는 큰 충격을 받았다. 당장 포스트잇에 이 글씨를 써서 화장대에 붙여줬다. 얼마 지나지 않아 딸은 이경민 메이크업 아티스트에게 가서 배우기 시작했다. 지금은 최고 모델들 메이크업해주는 알아주는 아티스트가 되었다. 맞다. 희망이 들어차야 희망차다. 희망이 없으면 꽝이다.

희망이 들어찬
人間이 만이
희망이 찬
인간이다

소엽 신정균

## 너는 나를 버렸지만
## 나는 너를 위해 태웠노라

담배꽁초가 하는 말이다. 시인의 표현을 빌려 왔다. 담배는 주인을 위해 자기 몸을 불살랐지만 마침내는 꽁초가 돼 버림을 받는 운명이다. 처음부터 이용할 대로 이용하고 버림받을 운명이다. 이용당하려면 버림받을 각오를 하고 이용당해라. 처음부터 버림받을 줄 알면 서운한 것도 없고 가슴앓이할 것도 없다.

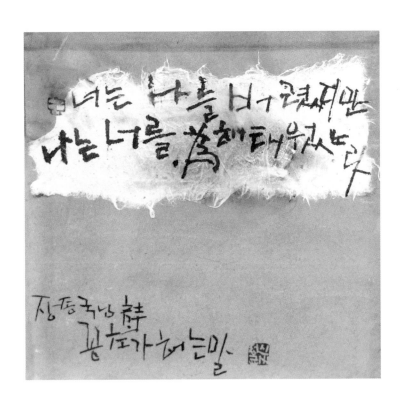

너는 나를 바라볼새만
나는 너를, 爲해 태웠노라

정종국님 詩
꽃도가 되는말

## 창문을 닦으면 남이 보이고
## 거울을 닦으면 나만 보인다

상대를 생각하라는 말 중에서 이렇게 시적으로 아름
다운 말이 있을까. 나 스스로에게 커다란 깨달음을
준 글이다. 그런데 어디서 주웠는지 기억에 없다. 내
'글씨 훔쳐오는 메모 수첩'에 메모돼 가끔씩 가져다
쓰는 글이다. 창문을 닦으면 서로 보고 보인다. 상대
도 보이고, 나도 보인다. 언제나 나만 보이는 거울만
말고 창문을 닦자, 서로 통하는 가장 근본적인 법칙
이다.

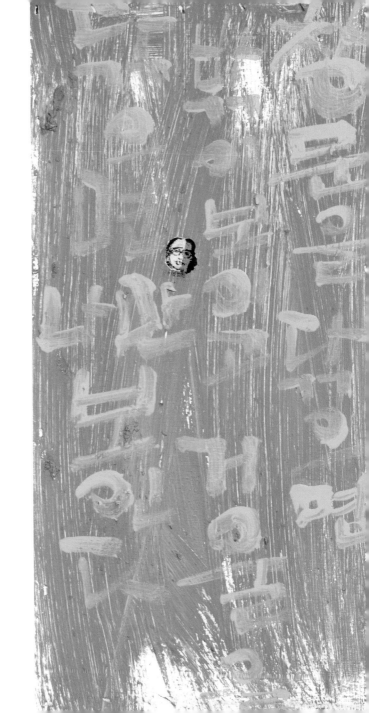

삐딱한 너울거림 속에 雅趣가 담겼네.
사전에는 雅趣의 뜻을 다음과 같이 정의하고 있습니다.
'고상한 품격에서 피어나는 향기 典雅할, 격조 높은 예술성, 매력'
- 이순열

素葉落書! 낙엽 하나가 허공에 낙서하며 떨어지다
- 제주돌문화공원 총괄기획단장 백운철 (2019. 9. 29.)

소엽의 書는 한마디 글로 비틀린 삶을 풀어주는
인생 처방전이다.
- 건축가 곽재환

쉴 새 없이 명랑하게 천하를 주유하는 붓,
그 어마무시한 붓의 권력을, 꽃과 時와 예술과 하느님이
하릴없이 따르시니, 이 얼마나 통쾌한가!
- 불편당 당주 고진하

素葉님 藥글에 너도 sing글 나도 벙글 뚜껑 열려 樂(-++)글
- 끝葉 박승규 前 주 시엠립 총영사

들풀은 끊임없이 虛緣을 맺고 미친 듯이
새로운 꽃을 피우고 있구나.
爲申貞均 清正法心 於青松山防人
- 도사 마의천

쌤 글씨는 하늘에서 떨어진 글이라 낙서이외다.
- 만담가 장광팔

정녕 그러한가 필락경풍우 그녀는 붓을 들어
필경 접신에 들었으리
그렇지 않고서야 어찌 그리도 세상을 홀리겠는가.
- 소엽을 여러 마디로 쓰다 2019. 심원재에서 박남준

소엽의 낙서는 가슴의 대못을 뽑아주는 약글이다.
- 한국 장애인 문화예술원 초대 이사장 비올리스트 신종호

소엽의 약글은 자유로운 예술인의 창조적 결정체인 것이다.
- 미술잡지 버질 아메리카 발행인 Won Lee

소엽 선생님의 약글은 자유를 향한 갈망.
세상을 향한 부르짖음.
- 국가무형문화재 제57호 전수교육조교 김영임

그녀는 바람, 닫힌 마음을 풀어 自由를 깨우는.
- 파주 헤이리예술마을 촌장 이안수

소엽 약글! 사람을 살리고 세상을 밝힌다.
- 천하제일 광개토부대장이 감사와 존경의 맘 담아 (2016. 10. 10.)

소엽 선생의 약글은 우리들의 삶에 전해주는
기막힌 희망의 메시지.
- 인물 칼럼니스트 김미루

그대의 글씨는 바람이어라.
有에서 無로 生覺을 바꾸면 世上萬事가 아름다운 것을.
- 국제현대미술관 박찬갑

어느 날 머언~ 별 나라로 떠날 때까지 사랑합니다!
- 꽃반지 끼고, 가수 은희

소엽 샘의 약글은 유쾌, 상쾌, 통쾌다.
- 《지리산 산야초 이야기》 저자 전문희

글씨로 뺨 맞다! 소엽 글로 한 대 맞으면
감동의 눈물이 주르륵
- 맞아본 사람 작사작곡가 김순곤 (2019 가을)

삶의 길을 가면서 부딪쳐야 하는 힘든 순간에
소엽 선생님 글은 달디단 이슬입니다.
- 사색의향기 이영준

새로운 한글 서체를 창조한 소엽의 각고한 노력에
찬사를 보낸다.
- 2019 가을에 동제

소엽의 약글은 글침이다. 후욱 들어온다.
- 생명평화의 노래 성요한 신부

메마른 대지에 내린 단비처럼
소엽,
그녀가 '약글' 그 자체발광이다.
- L.A 권두안

소엽의 글, 글씨는 우리 마음을 헤아리고,
우리 마음을 덥혀주고, 우리 마음을 적셔주고,
우리 마음을 씻어주고, 우리 마음을 노래한다.
- 가톨릭의대 혈관외과 명예교수 박장상 박사

소: 소소한 일상의 주변 이야기들을
엽: 엽서 한 장 속에다 구겨 넣었더니
신: 신께서 깜짝 놀라 여쭈어보시는데
정: "정말 정균이가 그리 했더라냐"
균: 균배가 옆에서 있다가 답하기를 "Yes, Sir!"
-《아웅산 장군》저자 마중물 김균배

복음말씀, 약글이 머무는 세상 곳곳에서,
약글이 어떻게 사람들 마음 어루만지는지 만나고 싶어요.
'약글 성지순례' 떠나요.
- 책마을해리 촌장 이대건